造型·创意·表现

宋长青 著

张光宇

哪怕是一根针一条线，
也融入了无尽的形式美感，
对于造型艺术的探讨由此展开。
—— 宋长青

·北京·

内容简介

《造型·创意·表现》是介绍美术、设计类基础课教学实践探索的著作。本书强调,既要在造型基础课中进行技能训练,体现独特的审美理念,又要从中培养学生的创造性思维和设计意识,为今后的专业设计做好衔接和铺垫。书中使用多幅中外相关图片和大师作品作为范例,其中大多是作者亲自拍摄的第一手资料;书中还有大量的学生作业,是对教学探索最直观的展现。

本书是作者从事艺术设计和建筑学等专业30多年教学经验的总结。对于相关专业教师的教学工作和学生的作业实践能起到一些启发和借鉴的作用。

图书在版编目(CIP)数据

造型·创意·表现/宋长青著. —北京:化学工业出版社,2023.7
ISBN 978-7-122-43377-0

Ⅰ.①造… Ⅱ.①宋… Ⅲ.①艺术-设计-教学研究 Ⅳ.①J06-4

中国国家版本馆CIP数据核字(2023)第074959号

责任编辑:邢 涛
装帧设计:韩 飞
责任校对:宋 夏

出版发行:化学工业出版社(北京市东城区青年湖南街13号 邮政编码100011)
印　　装:天津图文方嘉印刷有限公司
880mm×1230mm 1/16 印张11¼ 字数298千字
2023年8月北京第1版第1次印刷

购书咨询:010-64518888
售后服务:010-64518899
网　　址:http://www.cip.com.cn
凡购买本书,如有缺损质量问题,本社销售中心负责调换。

定　价:98.00元　　　　　　　　　　　　　　　版权所有　违者必究

序

中国艺术设计教育自20世纪80年代发展到今天，进入了一个新的阶段，但是由于该学科历史较短，学科基础较弱，它的深层问题也在这种欣欣向荣的表层下面，逐渐显露出来。如何面对中国经济飞速发展现状，如何认识设计在新的形势下承担的社会责任，如何使学生坦然面对未来的人生，这是从事艺术设计专业教学的教育工作者迫切需要思考的问题。

目前的艺术设计教学在方法与课程体系方面已经有了一些改变，但总体看来基本沿用苏联美术教育模式与欧美国家20世纪初形成的课程模式，专业划分过细与过于偏重技术性训练的特点非常突出，在培养学生的综合能力、创新能力方面表现出明显的不足，这也成为艺术设计课程改革的重要依据。

创新是设计的核心。设计教育也是围绕着这个核心进行的，它要求教育的主导思想、课程的内涵以及教学结构都必须体现这个核心。从这个角度来看，现有很多的课程还都停留在以往设计理念的基础上，不能完全适应创新型人才培养的要求，观念的更新与课程的创新，成为设计教育的中心工作。

宋长青先生所作的本书，是一个有代表性的教学实验。他的特点是将写生、理性分析、抽象表达有机结合成为一个整体，循序渐进地让学生认识再现与创造的逻辑关系，深刻理解绘画与设计的联系。在中国大多设计院系，基础教学是将素描、色彩只作为造型基础课程来看待，而且以写生为主。艺术性的表达、想象力的训练以及三大构成是以抽象形式语言和色彩规律学习独立进行。将基础课程分割开来，写生与表达的紧密关系并没有被关注。我认为，这正是教学中非常关键的部分，这种课程与课程之间的连接地带，正是培养学生创造力的核心部分，是将对自然的认识转换成创新性表达的原创点。这种表达和抽象的语言是有生命力的。学院中很多学生的设计作品有抄袭的现象，如形式语言的抄袭，简单的图片运用和三大构成语言的运用，其主要原因是在我们的教学中过多注重结果的分析，而忽视对设计过程的体验与学习。设计的创新不是在画面上一块颜色或是一个简单图形的变化，它的原始来源，以及它的创造性发展过程，决定创新的实质和内涵。

宋长青先生的设计基础教学，多元地、多层面地认识"造型基础"，重新认识融创造性思维训练于技术性训练之中的训练方法，强调个性化教学方法与针对学生的个性特点因材施教的互动关系，强调多种风格、多种方法的表现手法对于培养学生灵活丰富的创造性想象能力与表现能力的重要性等，形成了新的面貌与特征。它不仅在教学理念上有所突破，也在教学实践上取得了非常可喜的教学成果，对当今设计教学有很多的启发。

中央美术学院副院长　谭平
2006年9月

前　言

前些年，全国多所高校纷纷成立了艺术设计专业，并呈现出不断扩招的趋势。现在这种现象已经降温，呈现出更加理性的状态，对教学的研究也应静下心来仔细探讨。

艺术设计专业美术基础课和专业设计课之间的教学关系始终是业内探讨的话题，即如何将两者有机地结合。既要在造型基础课中进行技能训练，体现独特的审美理念，又要为今后的专业设计做好衔接和铺垫。首先在基础教学和专业设计之间有很多共同之处，它们作为视觉的造型艺术，在画面构成、色彩运用、材质肌理等方面都有很多相通之处。其次，再进一步去看它们的区别，基础教学研究的是造型艺术的诸多表现语言，而专业设计是为某一类形态做指向性更加明确的实用设计。在此基础上应该从更高的视点、以更宽阔的视野，去做富有创新精神的实践。并以此去看待艺术、绘画、设计的诸多因素，在此前提下进行的美术造型基础课的教学，不能只当成绘画基础的简单技能训练，要在教学中培养学生的创造性思维和设计意识。

笔者多年来做了大量的教学实践，强调创造性思维的培养和加强设计意识，逐渐理清一点教学心得，将其整理成本书。其中，理论是归纳性的，大师的作品起到一种导航的作用，而大量的以往学生作业可与正在学习的学生之间拉近距离，共同构成一个完整的教学思路。我相信大量学生作业是对教学探索最直观的体现。当然，我校学生入学的专业水平和中央美术学院等名校有着一定的差距，很多作品还显幼稚，但我相信，我们的教学实践方向还是有一定探讨空间的。

本人从事艺术设计、建筑学等专业美术基础课教学多年，积累了一些经验和教训，一直想整理成书。本书初稿在十几年前就已经完成，因我忙于各种事情耽搁下来。当我将过去的书稿再次拿出整理时，又做了大量的修改和补充，很多图片都是我重新拍的第一手资料，学生作业也调整了很多。在书稿即将付梓之际，内心则忐忑不安起来。教学中提倡创造性思维，并融于创作实践，那么自己的思维方式、艺术实践做到了多少，有说服力吗？当冷静反思时，顿感自身的浅显和笨拙。但事已至此，只能将此书做完，盼教育专家、业内同行和读者不吝指教。

如今我已临近退休，此书稿整理出版也算是给自己30多年教学的总结。

在此感谢"北方工业大学2022年教材出版专项经费资助"项目的支持。书中大部分学生作业是本人多年教学实践中指导的学生的作品，也选用了我的同事和朋友指导的

部分学生的作品，他们是张立、姜蕊、苏旭光、段建伟、张利、孙静远等，在此向以上诸位同仁表示本人真诚的感谢！

　　本书承蒙中央美术学院教学副院长谭平教授写了序言，在此感谢谭平教授多年的支持和鼓励！

<div style="text-align: right;">
宋长青

2023 年 1 月
</div>

目 录

第一章　造型基础·重新认识　// 001

第二章　旁征博引·为我所用　// 013

第三章　主观性表达·寻求突破　// 049

第四章　创造性表现·想象发挥　// 113

参考文献　// 174

第一章

造型基础·重新认识

本书探讨的是艺术设计类专业造型基础课的教学。它一方面具有所谓"纯美术"专业的一般意义上应具有的普遍因素，但它又与之不同，作为艺术设计专业造型基础课教学，更多地要强调主观意识的表达和创造性思维的培养，并注重和专业设计的更好衔接。

造型基础课程由写生开始，通过观察、研究、解析对象，之后用丰富多样的材料和技法表现出来。在这当中体现出来的关于创意表达、造型规律和形式美感的诸多规律，同样也适用于专业设计课，只是后者融进了更多具体、指向明确的专业功能需求。

一、绘画与设计的关系

绘画是美术最重要的组成元素之一，学习造型艺术都是从绘画开始。因此理解绘画和设计的关系也是最基本的课题。

绘画和设计是密不可分的。纵观美术发展的历史，可以看出各种艺术潮流对于设计的发展也起了重要的作用。20世纪上半叶，德国"包豪斯"教学体系可以说是艺术设计和造型基础教学领域里重要的里程碑。克利、康定斯基等是绘画大师，同时他们也对艺术设计造型基础教学产生了重要的影响。绘画、设计及建筑等多种造型艺术互相促进、互相影响，多种艺术潮流此起彼伏构成了艺术发展丰富的内容。

绘画是美术中最基本的内容之一。绘画被分为国画、油画、版画、壁画等一些具体画种，其材料、技法各不相同。虽然画种和材质不同，但对于绘画，无论是东方人还是西方人，在审美取向、审美感受上都有着诸多相似之处。

设计被分为视觉传达设计、环境设计、工业设计、服装设计、动画设计、染织设计和多媒体设计等多种。作为视觉艺术大类的一个分支，各类的设计在表达所设计物体的使用功能的同时，赋予其更加富有情趣的审美感受，也就是将实用性和艺术性相结合。各种设计中的审美原理不但和绘画相通，与其它许多造型艺术形式甚至和其它艺术门类也有很多相通之处。

好的绘画和设计必然是有新意和创造性的，在此意义上是一致的。造型基础课是以绘画为最基本的方式开始，它和专业设计课都是以创造性思维的培养为最终目的，因此两者之间也应该是自然顺畅的关系，不是矛盾和对立的关系。

典型范例解析

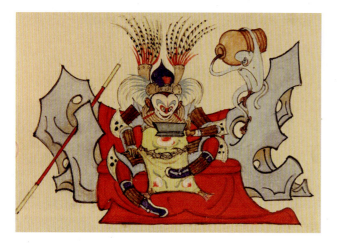

动画片《大闹天宫》美术设计

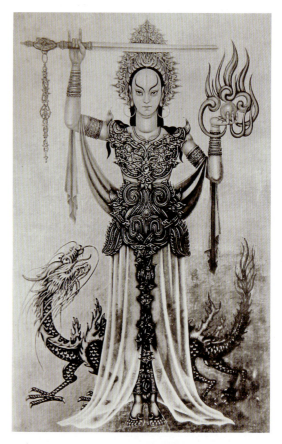

《龙女》（壁画） 上海国际大饭店

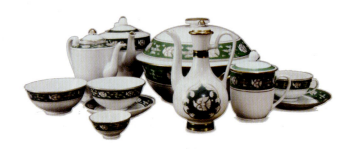

陶瓷设计

家具设计

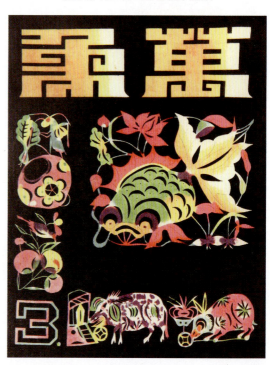

封面设计

 中国装饰艺术大师张光宇先生涉猎书籍装帧、插图、邮票、字体、家具、电影海报、舞台美术和动画设计等领域，不同的设计形态中贯穿始终的是他的美学品格，既有中国传统精神又有现代审美意识。

典型范例解析

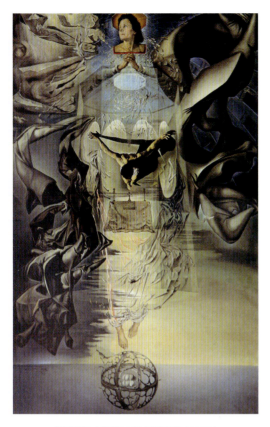

《穿蓝色衣服的肉体的联想》（油画）

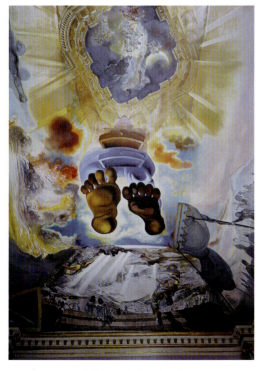

《风之宫》（天顶壁画）

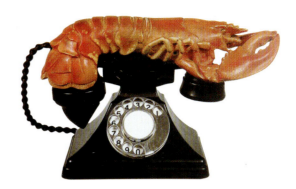

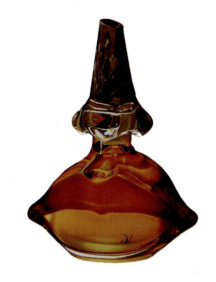

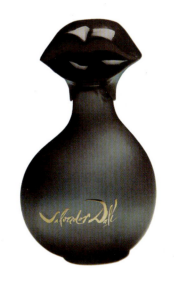

香水瓶和电话

　　萨尔瓦多·达利是西班牙超现实主义画家。他的作品造型怪诞，充满了无限的想象力。这不仅运用在绘画里，同样也运用于他的设计中。他设计的电话、香水瓶，都是具有实用功能的作品。

典型范例解析

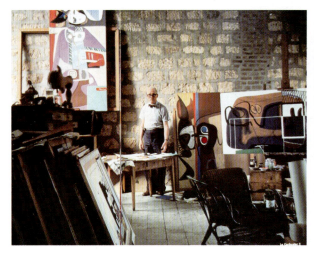

柯布西耶在工作室

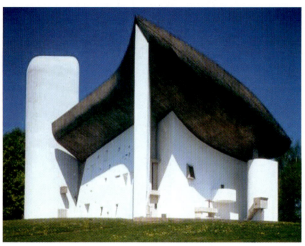

朗香教堂　柯布西耶（法国）

柯布西耶是"现代建筑的旗手"，也是一个抽象派画家。无论是他的绘画还是建筑都凸显出同样的审美特征。他的创作实践挑战了传统的审美，对现代主义的形成产生了巨大的影响。

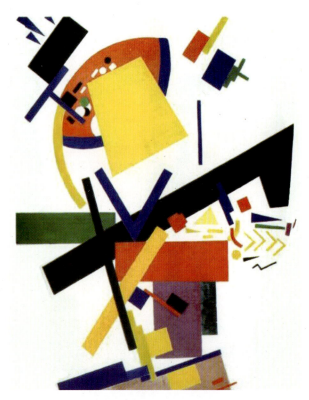

马列维奇（俄国）作品

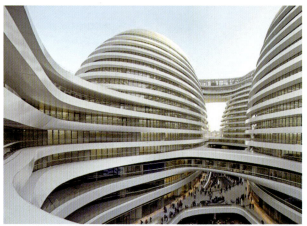

银河SOHO　扎哈·哈迪德（英国）

"建筑界的女魔头"扎哈·哈迪德也是一位非常前卫的艺术家。抽象画家马列维奇对年轻的扎哈产生了很大影响，她建筑作品中强烈的韵律感、奇异的造型无不显示出抽象形式的美感和异想天开的灵性。

二、造型基础教学中的创造性思维和设计意识

造型基础课程的训练是以绘画为基本出发点的,绘画中的设计意识实际上自古有之,只不过对其说法和体验各不相同。中国南齐时期画家、理论家谢赫在《画品》中就提出了"六法"论,其中"经营位置"是对构图的经营,我们将其引申到平面设计中去,体现了我们现在理解的设计意识。实际上,无论是绘画还是设计以及其他艺术形式,它们的审美原理是完全相同的。我们还能从康定斯基、克利、蒙德里安等画家的一些抽象风格的作品中感受到画面的结构、节奏、对比、协调,这些和设计中的很多因素都一脉相承。

在我国的美术教育中,传统的造型基础教学大多是单纯的写生练习,研究物象的形体结构和色彩变化规律等。作为艺术设计专业的造型基础教学,要强调创造性和设计意识,面对物象要做主观和想象的表达,在写生作业中有意识地融进了更多的内涵,也为日后的专业设计做了铺垫,使造型基础教学和专业设计形成了有机的联系。

《火之旅》 约翰尼斯·伊顿（瑞士）

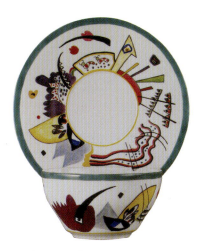

《茶具组合》 康定斯基（俄国）

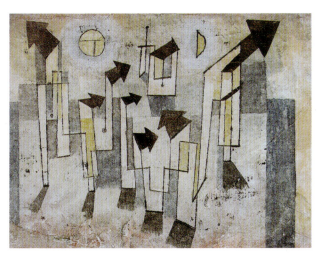

《诺斯塔季寺》（壁画） 保罗·克利（瑞士）

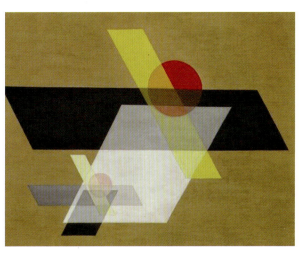

油画作品 莫霍利·纳吉（匈牙利）

典型范例解析

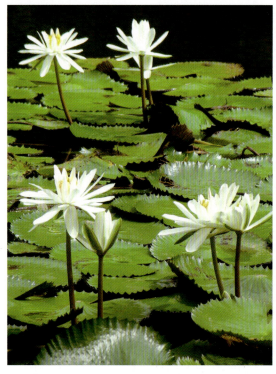
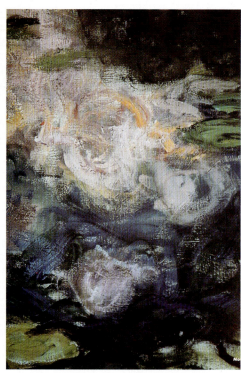

睡莲照片　　　　　　　　　　　　　《睡莲》（局部）莫奈（法国）

对于莫奈来说，现实中的睡莲只是他艺术创造的一个灵感依据，而他的作品中的睡莲是色彩的闪耀，是画笔的舞动，是对睡莲的印象和感受。

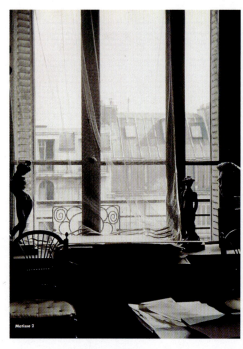
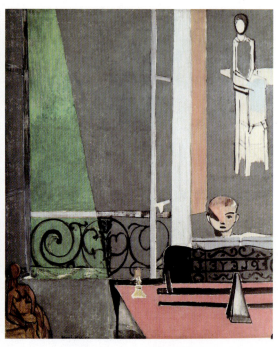

马蒂斯所画窗台的照片　　　　　　　《窗台》（油画）马蒂斯（法国）

将窗台的照片与马蒂斯的绘画放在一起相比较，你能感受到画家面对景物的同时在画面上是主观的取舍和组合，是新的重构，这也是一种设计。

典型范例解析

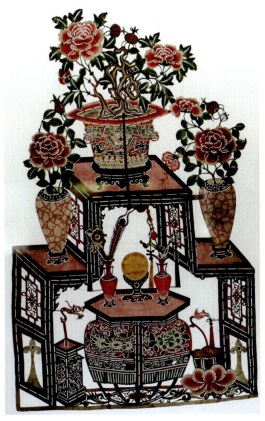

皮影戏造型

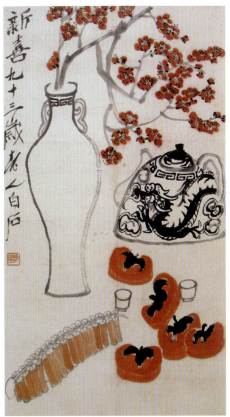

《新喜》（国画） 齐白石（现代）

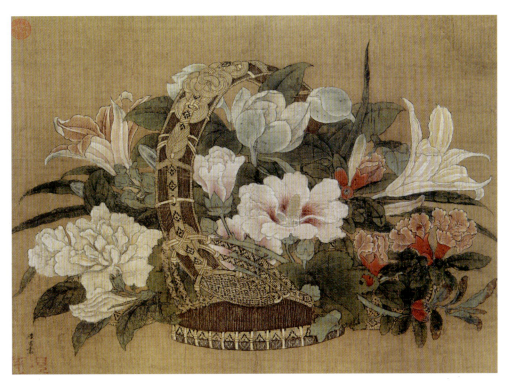

《花篮图》（国画） 李嵩（宋）

单看每一幅作品，对其呈现出的美已司空见惯，而把这些放在一起当作"静物画"时，可以给我们更多可能性的联想和启发。我们是不是可以用更多的风格样式去表现静物？

典型范例解析

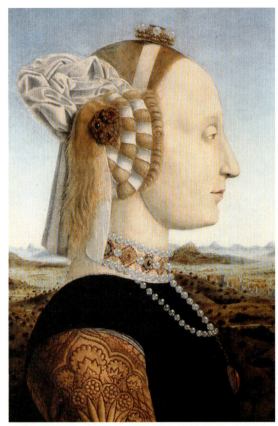 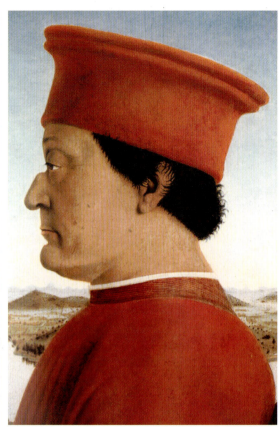

《乌尔比诺公爵夫妇肖像》（坦培拉绘画）　弗朗西斯卡（意大利）

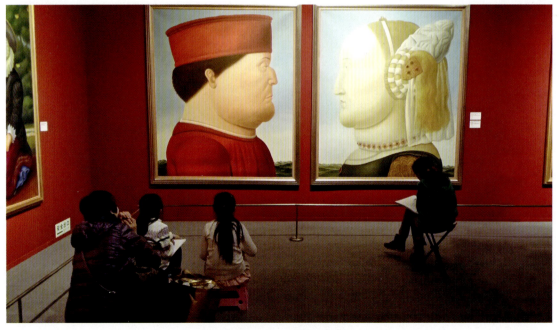

波特罗画展现场　中国国家博物馆

欧洲古典油画人像被哥伦比亚画家波特罗以他特有的幽默造型方式表现出来，进入当代人的视野，也拉近了与大众的距离。孩子们临摹波特罗的作品，又叠加了一层稚拙，将这些因素连接起来，令人回味。

三、造型基础教学的再认识

造型基础课程是以写生为基点展开的，写生对象是静物、人像、人体、风景等。在表现内容上，传统与现代教学之间没有太大区别，重要的是观念的转变。我们提出应对其有更深更广的理解。

造型基础教学有自己的规律。作为总体思路，我们要把绘画本身作为艺术形态进行深度挖掘和广度开拓，并从两点去做些改变和实验，一是材料媒介，二是表现形态，另外，还可以从平面走向立体和综合。对于材料媒介和表现形式的变化实际上是观念的改变。在造型基础和专业设计之间的教学建立起有效的联系，让学生从中体悟创造性思维和创造性表现的意义。

人类社会总是在不断进步和发展，在新的社会情境下对自身状态的反思是一种常态。艺术教育也是这样，关于造型基础与专业设计教学之间关系的探讨是个老生常谈的话题，过去、现在、将来都将如此，不同时期的探讨都在推动研究的发展。

学生作品

周瞳

不变的是物体本身，而由于观念的转变，想象力发挥出来了，材质表达和绘制方法有了新意，线条和块面、写实与装饰性的结合，不再是简单的照抄对象，也使看似普通意义上的静物写生有了新的改变和提高。

学生作品

胡滨

　　将静物做主观上的改变。画面上的静物彩色部分用油画棒和水粉色画出实形,黄色的马是负形,用水粉画出,虚实相应在写生中增加了情趣,流淌下来的线条使画面构图也有了疏密和节奏的变化。

学生作品

李涵乔

　　将静物在画面上重新组合，用多种材料拼贴和手绘使画面材质之间有丰富的变化，点线面的不同变化使画面有了更强的形式感，认识的改变使静物写生有了新的面貌。

　　该作品取材于安徽宏村当地"月沼"。在一个大的陶盆内侧，画上"月沼"周围建筑的倒影，盆底画上月亮，在盆中盛上水，放进小鱼和水草，点上了几支小蜡烛。游动的小鱼形成波纹，使水中景象时隐时现。作品充满想象，颇具情趣。

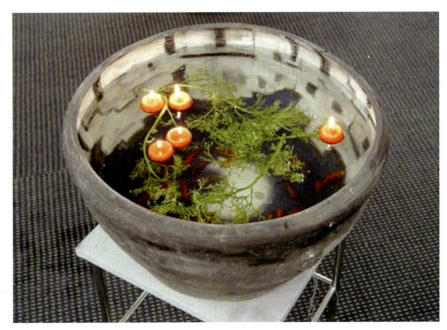

孔棣

学生作品

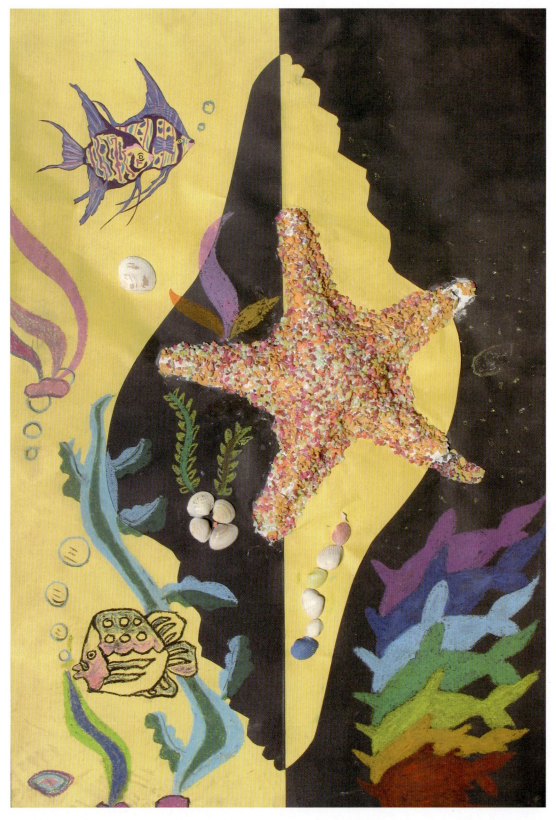

刘照旭

在一堆摆放的器物中,刘照旭选择了海螺和海星,海螺将画面从中间分为正负形,海星是用彩色小石子堆成很厚的造型,再粘上几个小贝壳,手绘了游动的鱼,构成一个令人陶醉的世界。

第二章

旁征博引·为我所用

通过造型基础教学，再而扩展到对艺术观念的理解。艺术是人类的精神产品，艺术的发展是随着人们认识观念的变化而发展的。赫伯特·里德在《现代绘画简史》中说："整个艺术史是一部关于视觉方式的历史，关于人类观看世界所采用的各种不同方法的历史。"艺术的发展因民族风俗、地理环境、政治制度、文化思潮、宗教信仰等差异，经过数千年的演变形成今天的局面，呈现出多元化的格局。当今科学技术的迅猛发展，也使世界各地的人们在时间和空间上的距离不断缩小，人们正经历着迅速发展、变化多端的多彩世界，这就是我们所身处世界的社会文化的大背景。

我们引导学生以纵横相交、以大观小、以小映大的观点看待艺术。纵：即以人类从远古以来至现代的文明史为主线，其中包含文化史和美术史等；横：即当今整个世界、人类社会的生存状况、科技发展、观念意识等。要以宏观的、文明的、文化的、艺术的、历史的角度去看问题，以艺术家的作品为点折射出更多的更大的内涵。以艺术形态的多元化为基础去理解，从深度挖掘和广度开拓上去创造新的艺术样式。

这种提法确实有些大，似乎又有些空洞，但是当你真的这样严肃地思考和审视历史与现实的时候，有时会豁然开朗，对经典的意义和对留存历史的理解也会清晰很多。有的同学可能没想那么累，不想那么多，只是做作业而已。但是我认为有价值、有意义的工作一定由诸多烦琐的细节和每天看似平凡的劳作构成，以"天降大任"这种有责任感的态度去工作，更值得鼓励。

在以下的图例中，我们要展示的是从初学绘画到绘画风格的变化，再拓宽到其它形态的作品形式。从古代到现代、从中国到外国，认识其中的美感因素和文化意义，以更宽的视角拓展想象的空间，启迪认知，从而激起创造的激情。

人类由于民族、时代、个性等的不同而形成多样的既有共性又有个性的审美感受，因此我们所能看到的作品才如此丰富多彩。

典型范例解析

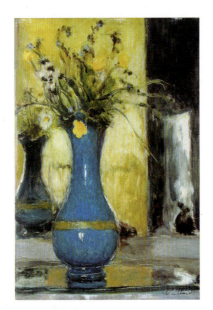

《花瓶》（油画） 维亚尔（法国）

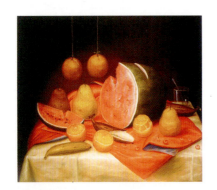

《西瓜和静物》（油画） 波特罗（哥伦比亚）

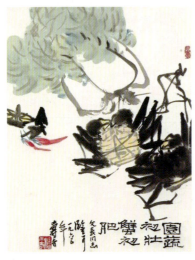

《园蔬初壮蟹初肥》（国画） 潘天寿

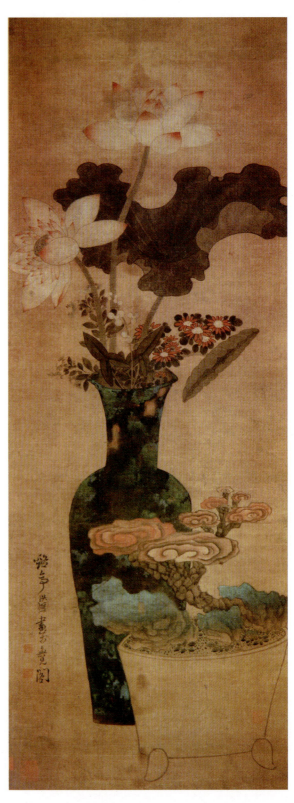

《和平呈瑞图轴》（国画） 陈洪绶（明）

 这些都是"静物画"，但我们可以看出它们之间的巨大差别：一是东、西绘画观念的不同，材料技法的差异；二是个人绘画风格的不同，不同时代审美观念的变化。这给我们追求个性化的表现提供了启示。

典型范例解析

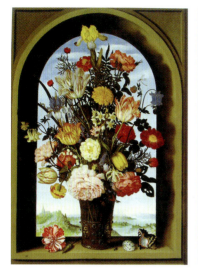 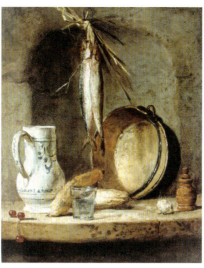

《窗台上的花瓶》（油画）　　　　　　　　《静物》（油画）　　　　　　　《工作室一角》（油画）
安布罗修斯·博斯查特（荷兰）　　　　　　夏尔丹（法国）　　　　　　　瑞纳托·古图索（意大利）

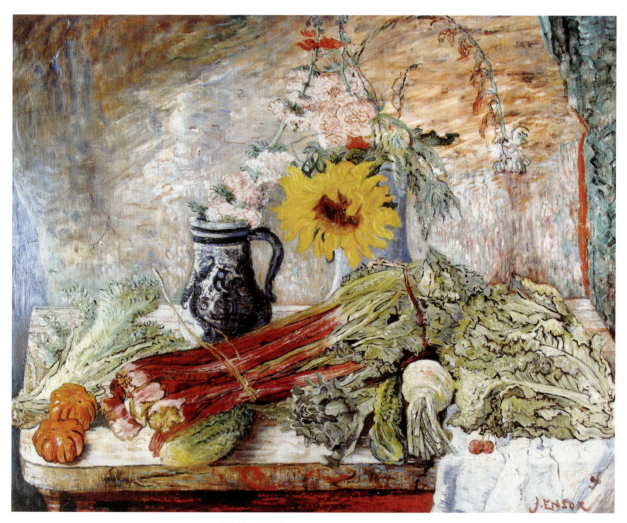

《鲜花和蔬菜》（油画）　恩索尔（比利时）

西方油画对于静物的表现，即使只从写实的角度来看，不同时代、不同国家、不同画派的画家也给我们留下了无数种风格形式，这对于我们的艺术实践既是参照的起点，又是新灵感的来源。

典型范例解析

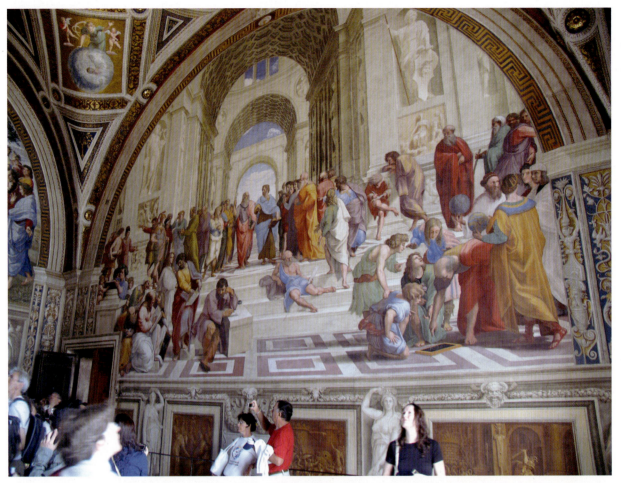

《雅典学院》（梵蒂冈壁画） 拉斐尔（意大利）

《托托纳卡文明》（局部）（马赛克壁画）

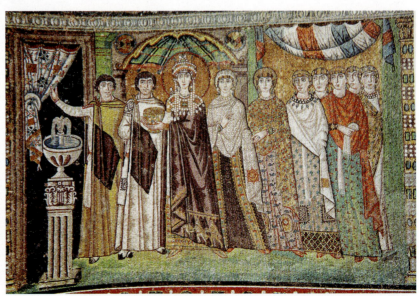

《皇后西奥多拉及其随从》（宝石镶嵌壁画） 里维拉（墨西哥）

　　壁画不是以工具材料命名的画种，由于依附于建筑而存在，所以壁画的形态也随建筑功能的不同而呈多种变化。画面构成、制作工艺、材质肌理等方面的多样形态特点，能给我们很多新的启发和联想。

典型范例解析

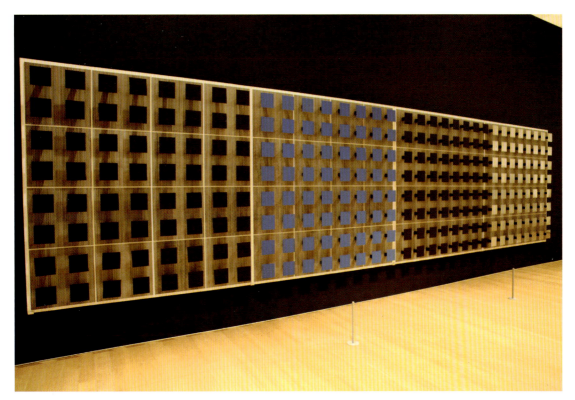

《蓝色，黑色和银色的关系》（金属、画、木材） 杰赛斯·拉斐尔·索托（委内瑞拉）

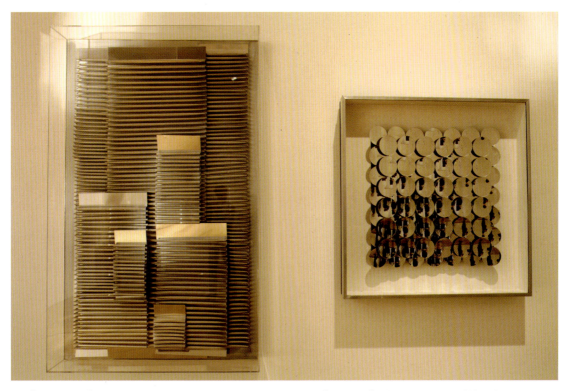

《纽约，纽约》（木材上的铝条） 海因茨·马克（德国）　　《看见的画》（木板凹透镜） 阿道夫·卢瑟（德国）

西方艺术经过无数的潮流演变至今，是历史发展的必然结果。当代艺术中有很多装置作品，传统的叙事性表达方式早已改变，各种材料本身的质感、肌理和体量等形态给人的视觉感受和冲击是这些作品所关注的，这体现了视觉方式和认知方式的变化。

典型范例解析

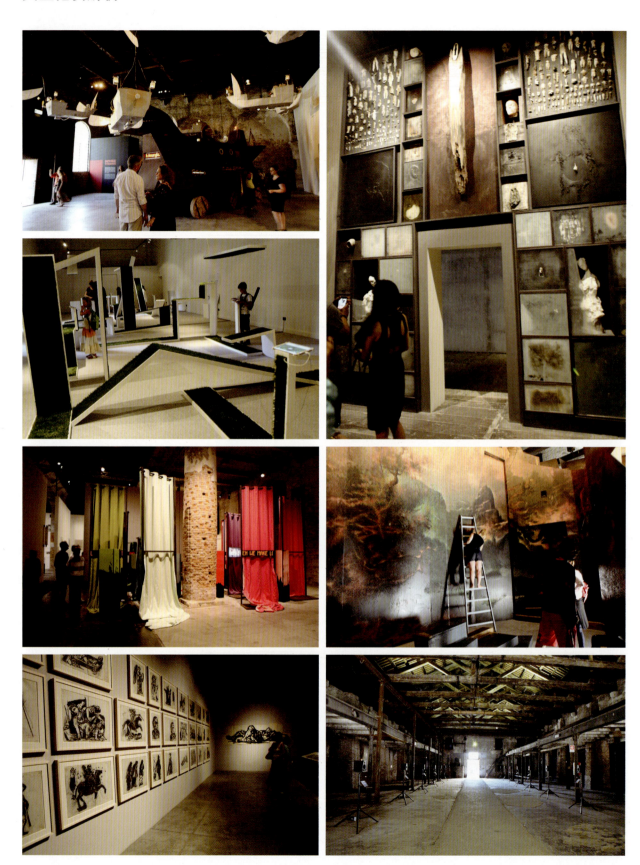

　　威尼斯双年展是当代艺术的大聚会，也是世界最有影响力的展览之一。各种装置的、影像的、行为的、绘画的作品集合在一起，不管你是否接受，它展示了当代艺术"主流"的状态和发展趋势，这是2015年威尼斯双年展现场。

典型范例解析

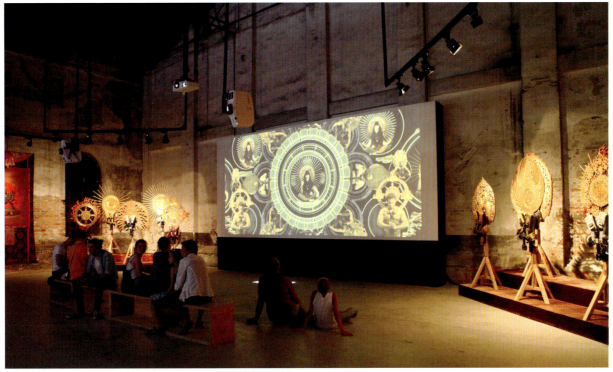

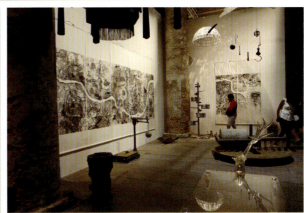

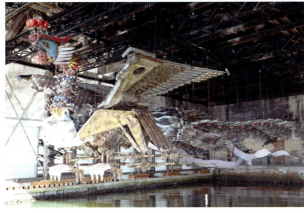

以上是2015年威尼斯双年展上中国艺术家的作品。以当代视角借用中国传统文化元素表现对当下的关切是中国艺术家们探索和实践的主题。

典型范例解析

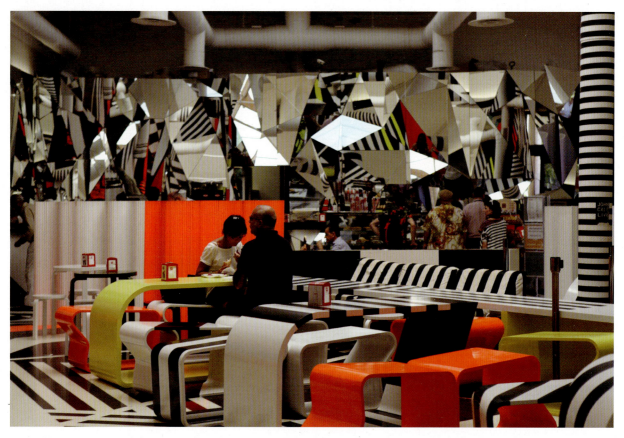

　　威尼斯双年展的餐厅设计感很强、很有特色，让人觉得艺术展的相关设施本身也很艺术、很当代、很潮流。

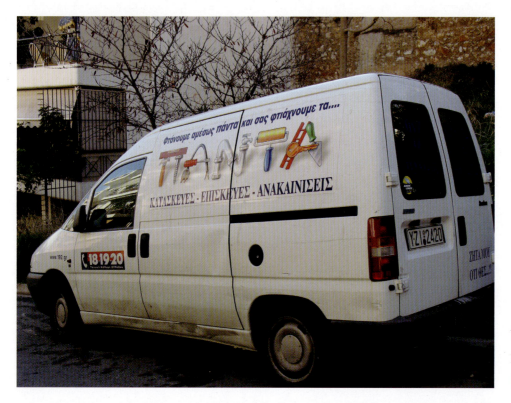

　　车上的字体设计很巧妙、很形象，其中的内涵简明易懂。

典型范例解析

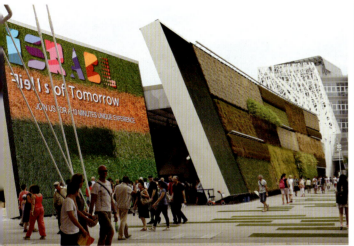

　　各个国家馆的设计充满了想象，设计师们无不想把自己国家的、民族的、传统的、当代的、人文的最精华的文化内涵以艺术的方式展现给世人，所以观众看到了丰富多彩、美不胜收的视觉艺术盛宴。

典型范例解析

2015年米兰世博会主题是"滋养地球 生命之源"。从艺术角度来看，就是不同国家、不同风格的视觉的、造型的、展示的综合艺术的大荟萃。双目所及之处，各种人文的行为无不充满了艺术、充满了设计。

典型范例解析

马蒂斯的作品借鉴了彩色玻璃窗画的特点，做成了装置。

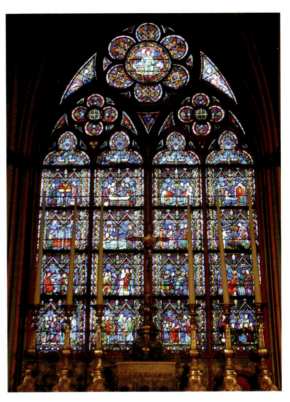

欧洲教堂里大多光线较暗，阳光照射在彩色玻璃窗上，五彩斑斓、非常绚丽。

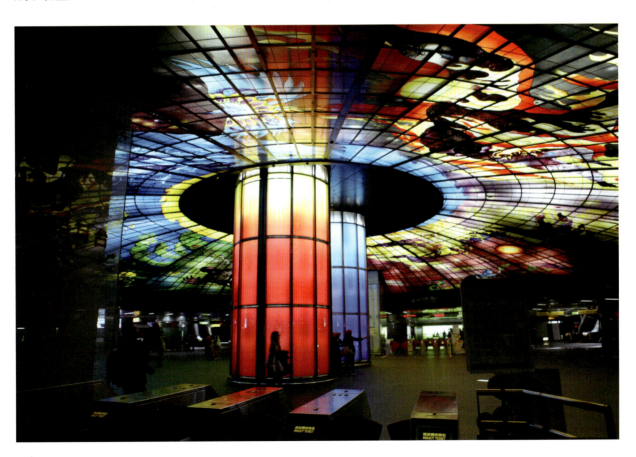

同样是借助光的作用，中国台湾高雄地铁站据说是世界上最大的LED灯光源的车站，如此色彩绚丽的公共艺术也确实给人新奇的视觉感受。

典型范例解析

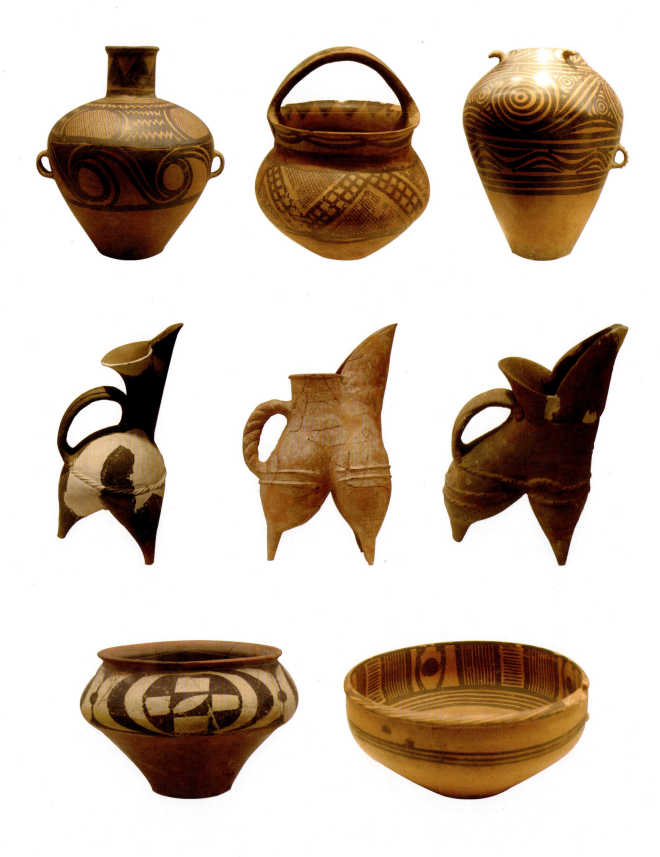

彩陶器皿是中国远古时期的生活用品,古朴的造型、简约的图案,呈现出人类童年时代的智慧,也展现了我们祖先的审美追求。

典型范例解析

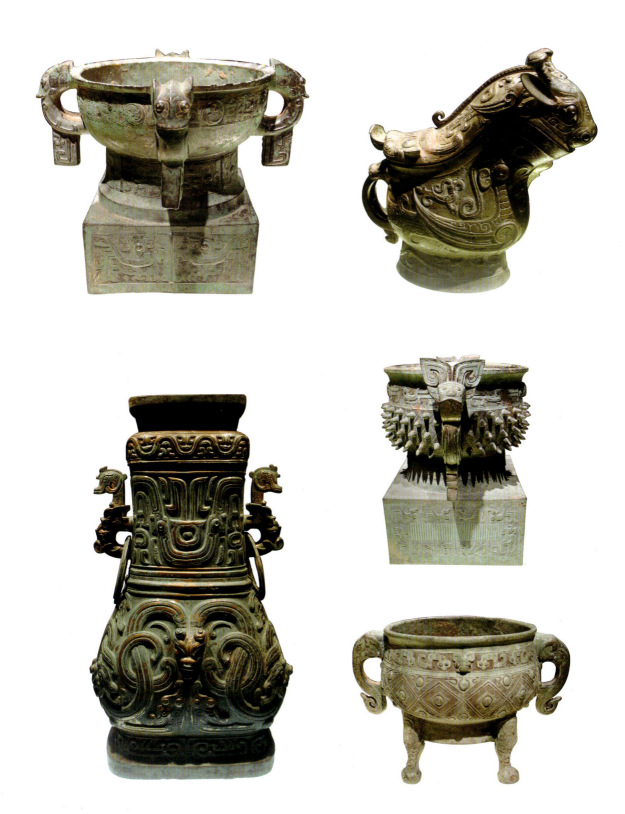

青铜器的造型和纹饰结合得极为巧妙，纹饰充满想象极具图案装饰美感。青铜器让人感受到的是庄重、威严、狞厉之美。

典型范例解析

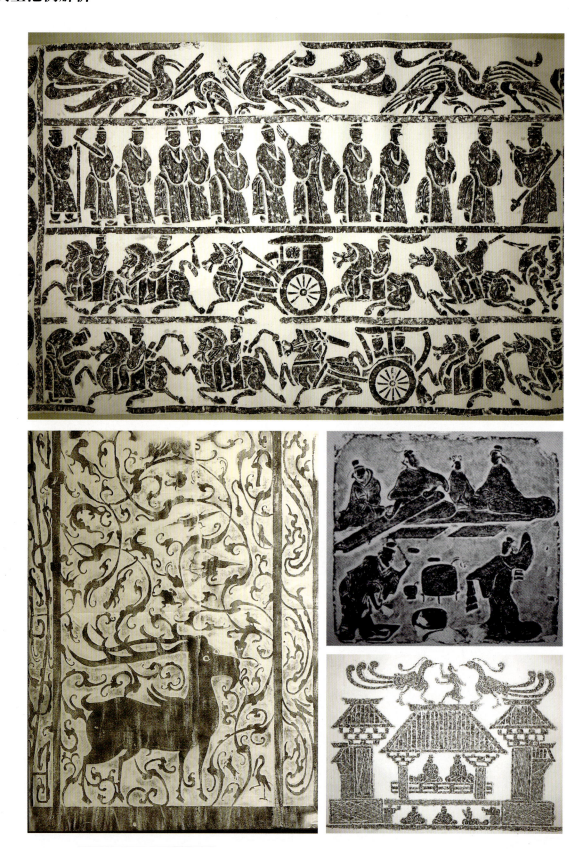

　　画像石、画像砖是汉代构筑冥宅大墓的建筑材料,其上的石刻艺术大多为剪影般的造型,展现出雄浑、浪漫、朴拙的风格。中国多地的画像石、画像砖呈现出不同的、鲜明的地域特征,在构图、造型上都有很多可研究和借鉴之处。

典型范例解析

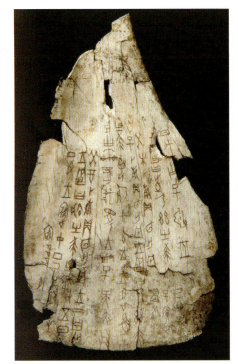

《祭祀狩猎涂朱牛骨刻辞》（商）

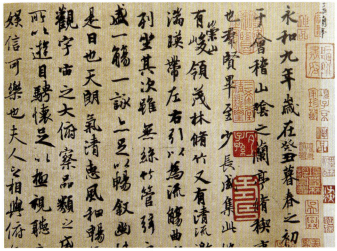

《兰亭序》王羲之（东晋） 神龙本

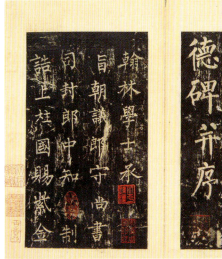

《神策军碑》（部分） 柳公权（唐）

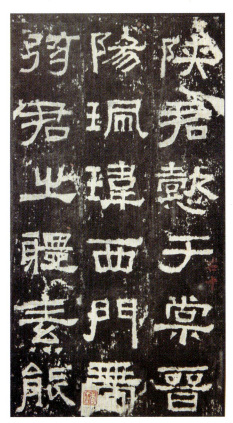

《张迁碑》（部分）（汉）

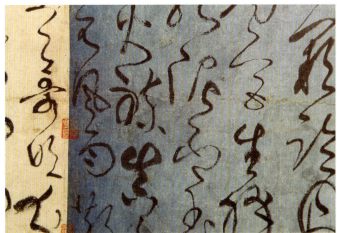

《古诗四帖》（局部） 张旭（唐）传

书法是中国传统文化重要组成部分，其字体的演变和工具的变化随社会发展而呈现出多种面貌。从造型角度来看，作品具有纯粹而单纯的抽象意味，也展现出中国文化博大精深的内涵，因生机勃勃而传承发展。

典型范例解析

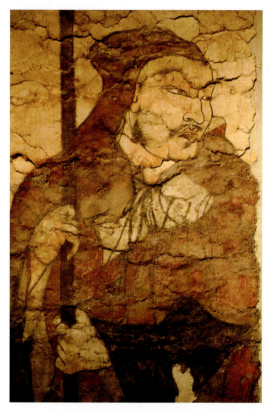
《仪仗》 河北磁县湾漳墓壁画（北朝）

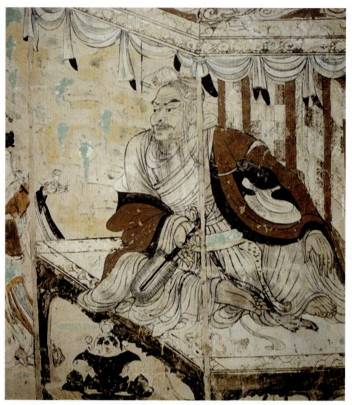
《维摩诘像》 敦煌壁画（唐）

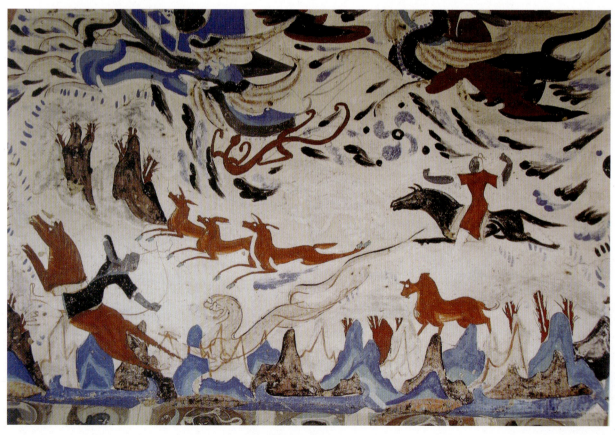
《狩猎图》 敦煌壁画（北魏）

典型范例解析

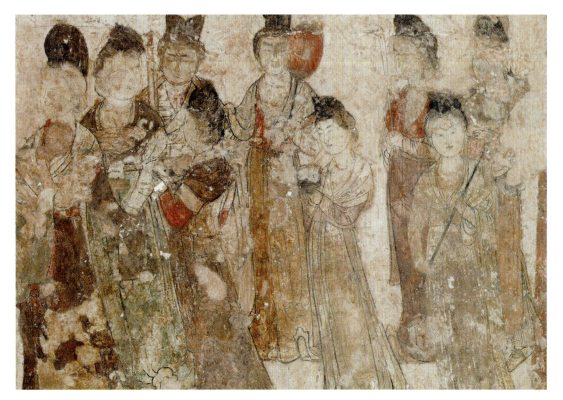

《仕女》 陕西乾县永泰公主墓壁画（唐）

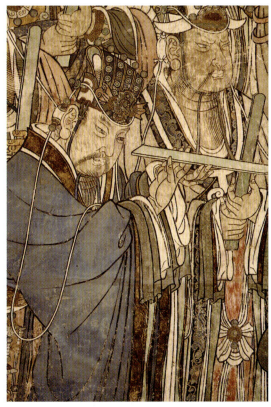

《太乙》 永乐宫壁画（元）

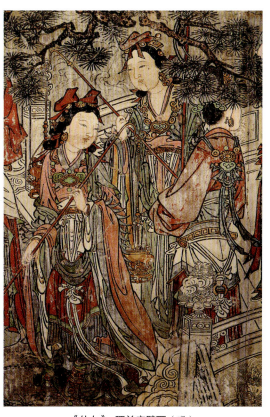

《仕女》 稷益庙壁画（明）

中国古代壁画是世界美术宝库的重要组成部分，大量的珍贵遗迹使人惊叹，既古朴、浪漫、奔放，又庄重、华贵、神秘。多样的风格面貌，呈现出的内涵容量和绘画技巧至今仍令人叹为观止。

典型范例解析

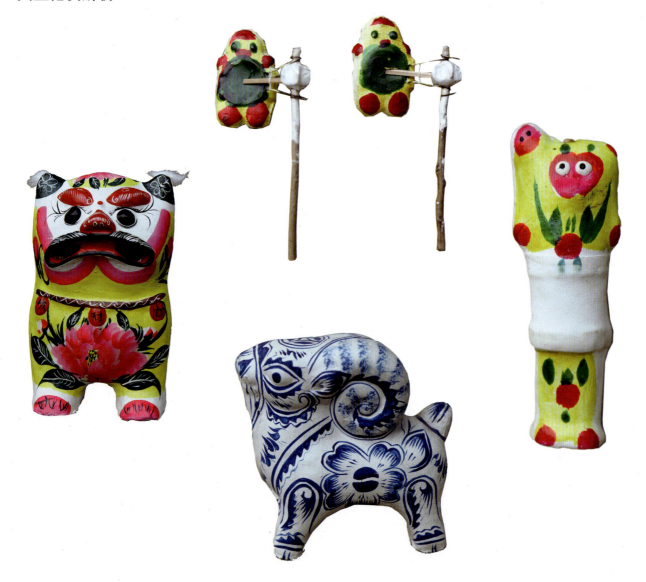

 中国民间美术是传统文化中一朵绚丽的奇葩，具有极丰富的内容，但长期以来没有得到应有的关注。

 民间美术对人类自身生命和繁衍的关注，体现了人性的关怀。民间美术直接从生活中生长起来，是人类最本能的一种表达。从原始社会开始数千年来在民间大众中流传，它是研究民族文化的活化石。民间美术是非官方、非正统、非学院的，因此它表达的是普通大众最质朴的情感，它的基调昂扬向上、充满激情、素朴天真。

 民间美术本身就是实用美术，由于它直接来源于生活，它的形式和材料本身也源于生活中最常见的用品，如面塑、浇糖人、草编、刺绣等；由于它和生活的一致性，因此其中充满了情趣，如皮影戏、风筝、面具等。民间美术和婚丧嫁娶、吉庆节日和各种日常生活息息相关。民间美术大多都是手工操作完成，充满了人文的气息和生命的活力。

 中国民间美术丰富多彩，所用工具材料也多种多样。银质头饰上的质感、陶瓷上的釉色、泥玩具中粗犷的笔意、皮影戏人物的驴皮透明质感等，无论是造型的奇特还是材质独具魅力的美感，都有可能成为我们创造发挥灵感的依据之点。民间美术对人性最本质的关注，无论是内容还是形式，以现代人从新的角度重新审视，有很多东西非常值得借鉴和学习，其对现代艺术实践有很大借鉴作用。

典型范例解析

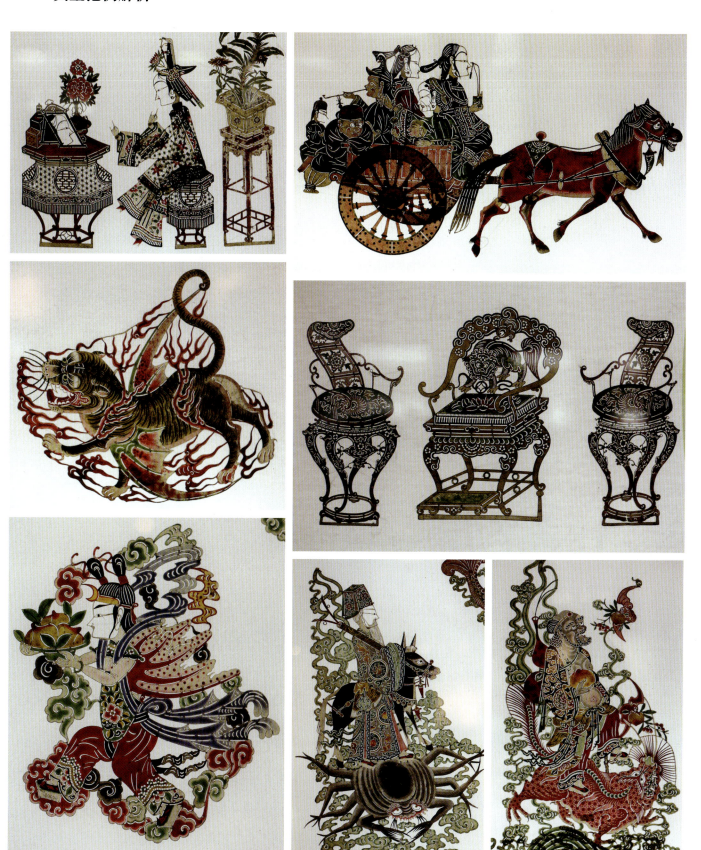

皮影戏结合演出的特点，人物大多是正侧面、造型整体连贯，从透明的驴皮着色到刀刻形成的点线面疏密的变化，极具独特的装饰意味和美感，是民间艺术的精粹。

典型范例解析

剪纸是中国传统民俗中非常普遍的艺术形式，和民众的生活息息相关。剪纸色彩单纯红火，造型概括夸张，线条疏密变化丰富，不同的地域还有各自的风格特点，题材为大众所熟悉，大都寓意着对美好生活的向往和期盼。

典型范例解析

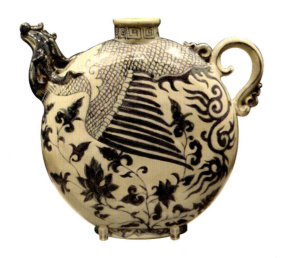

青花凤首扁壶（元）

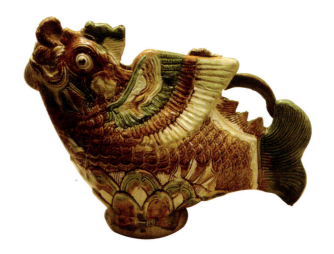

摩羯型三彩陶壶（辽）

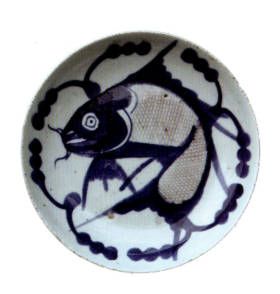

鱼盘

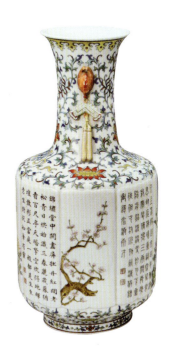

斗彩勾莲纹粉彩诗句花卉纹瓶（清）

中国古代先民在制陶的基础上发明了瓷器，陶瓷艺术是中国传统艺术重要组成部分。地域环境的区别也产生了不同特点的陶艺。陶瓷不仅为生活所必需，还给人以审美感受，从烧制、器形，到上面的纹饰都显示出极高的文化内涵。

典型范例解析

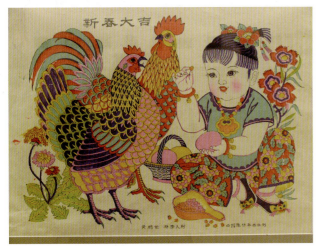
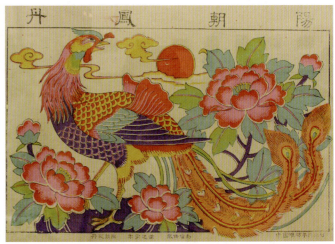
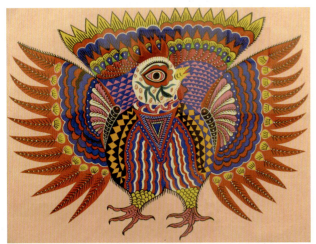
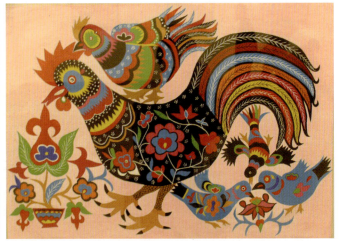
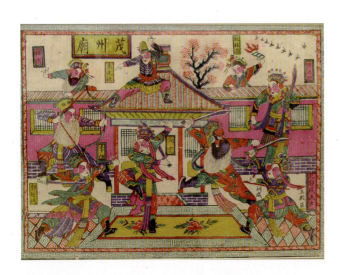

民间木板年画来自普通大众的生活，为年节里人们喜闻乐见的艺术形式。其作品表现的是乐观的、淳朴的对美好生活的向往和祈盼，造型和色彩是自由的、夸张的、热烈的。现代的农民画继承了民间艺术的精神特性，更多的是手绘而成，极富装饰美感。

典型范例解析

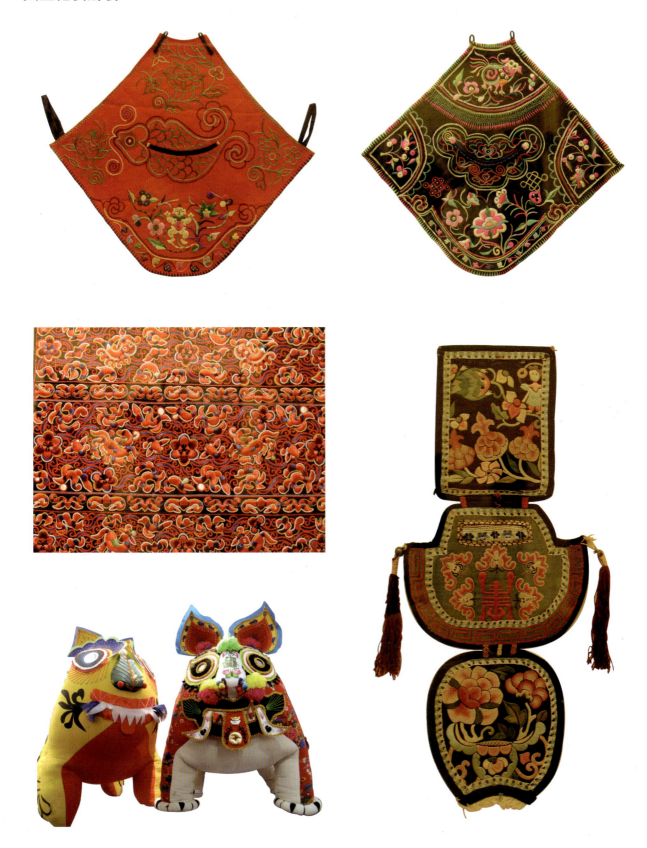

民间艺术中的刺绣多用于衣帽服饰、床上用具、布玩具等,其造型质朴夸张,色彩绚丽夺目,丝线光彩闪烁,针法变幻多姿,呈现出劳动人民巧夺天工的手工技艺之美。

典型范例解析

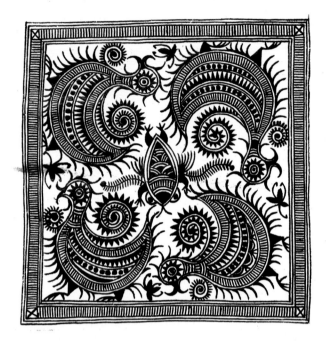
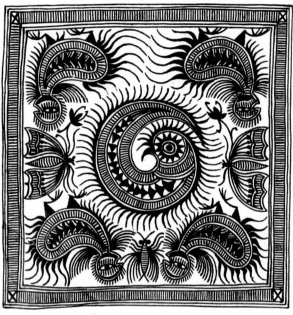
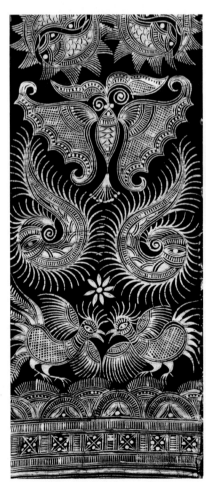
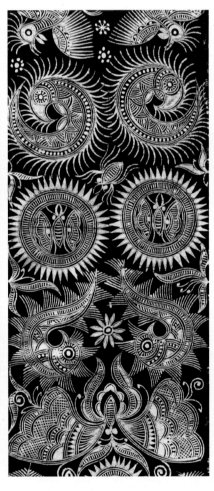
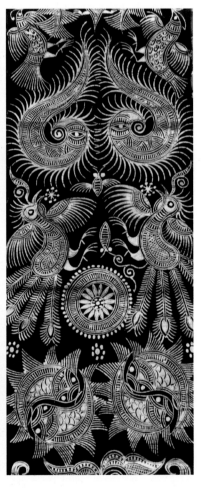

贵州少数民族的蜡染和蓝印花布，造型奇特夸张，线条疏密有致，独具淳朴的乡野民风，蕴含着神奇独特的魅力。蓝白两色单纯简练，染色时的偶然效果又使画面变化莫测，纹饰风格极具装饰特征。

典型范例解析

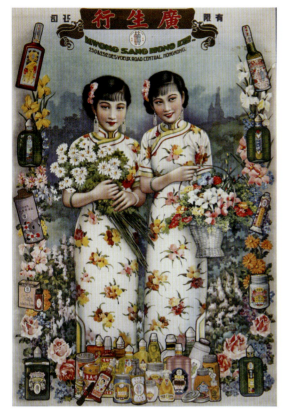
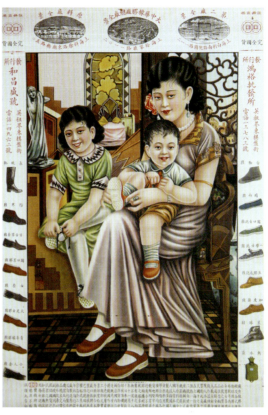
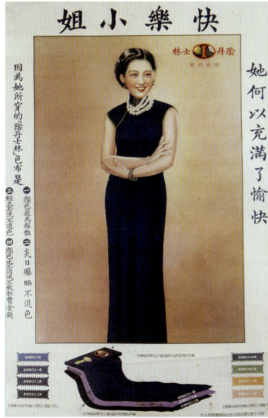
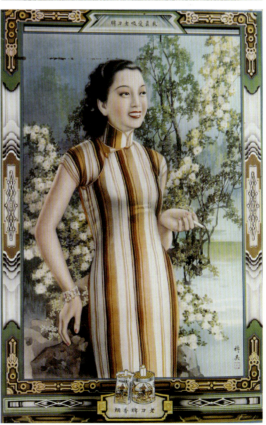

老月份牌广告画是在上海二十世纪二三十年代特定时期出现的，是商业社会、传统文化和社会时尚的结合，其鲜明的风格也独具特色。它是绘画，也是平面广告设计，是绘画和设计相结合的典型图例。

典型范例解析

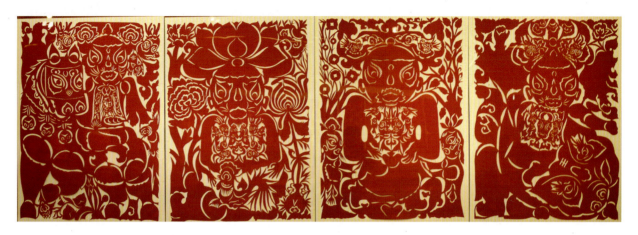

现代陕西民间艺人高凤莲的剪纸体现出中国民间传统中的热烈、雄浑、乐观的精神,独特的造型体系植根于丰沃的传统文化的土壤。

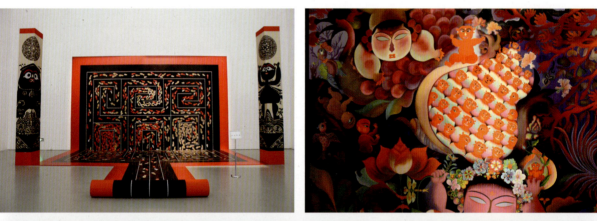

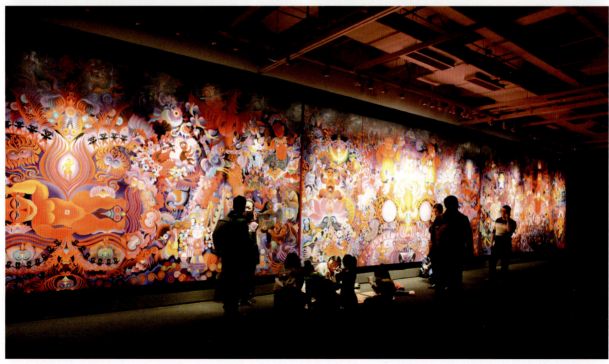

吕胜中的作品在继承中国民间美术传统的同时,融进当代审美观念和构成方式,形成新的面貌。

典型范例解析

《牡丹图轴》赵之谦（清）

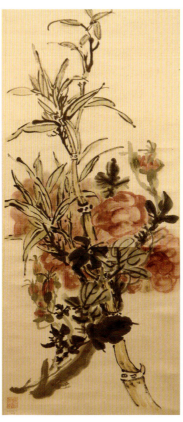
黄宾虹（现代）

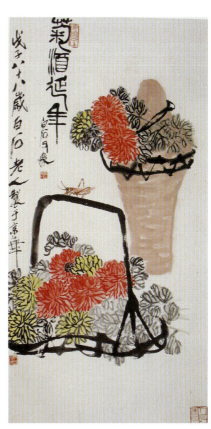
《菊酒延年》 齐白石（现代）

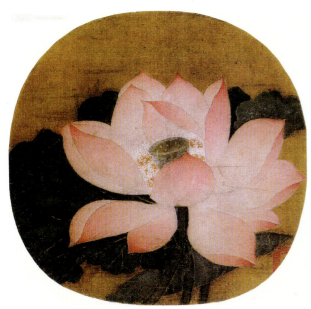
《出水芙蓉图》 吴炳（宋）

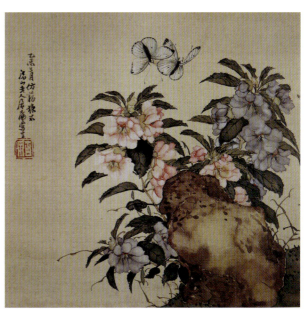
《花卉昆虫图册》之三　居廉（清）

 这些都是中国画的"花鸟"作品。中国画家的作品风格各异，既有共性，又有个性。画家在自己所生活的时代里，时代和社会的烙印是无法抹去的，鲜明的个性特征又从其生活的时代里凸显出来。

典型范例解析

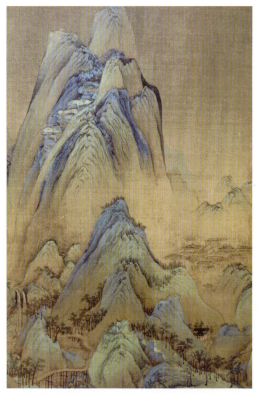
《千里江山图》（局部） 王希孟（宋）

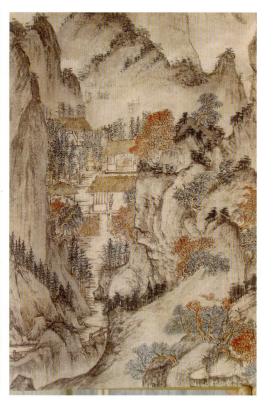
《葛稚川移居图》（局部） 王蒙（元）

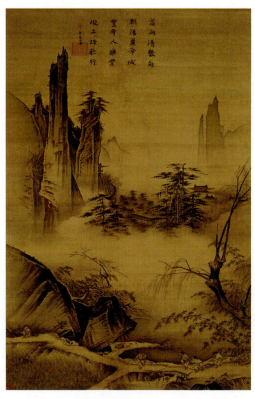
《踏歌图》 马远（宋）

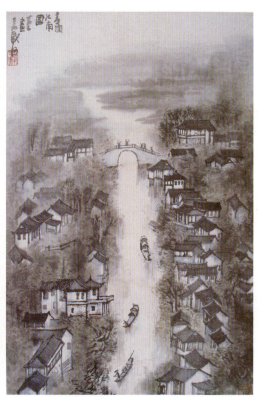
《春雨江南图》 李可染（现代）

中国画中的山水画是传统艺术中的精华，表现出先人们对人与自然的态度。画面中的透视表达、笔墨皴法、章法布局、意境格调，都有中国传统艺术中独具特色的表现方式和审美追求。

典型范例解析（张光宇作品）

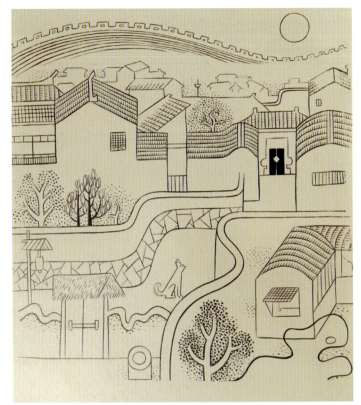
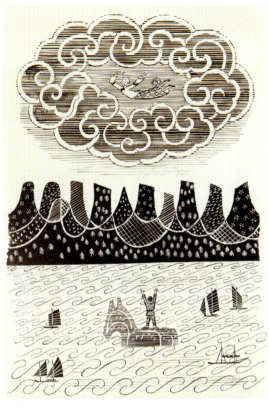

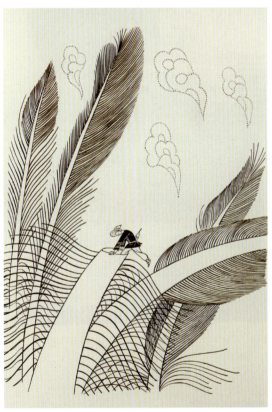

张光宇的作品既充满了中国传统审美的气息，又有现代人的视角，还有极个性的表达。画面线条疏密有致、虚实得当，造型适度夸张，形式美感的表现达到了新的高度。

典型范例解析

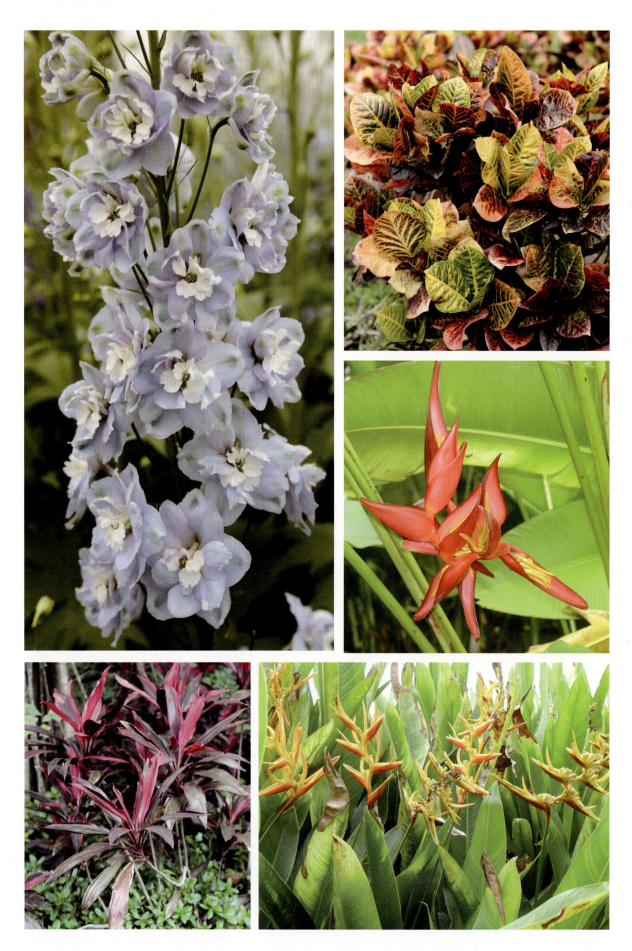

典型范例解析

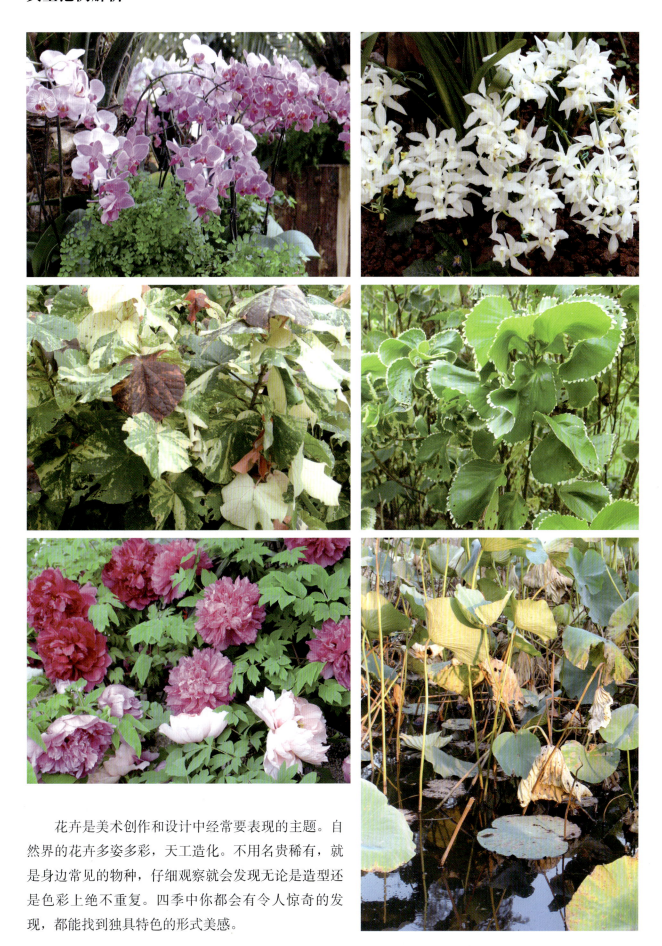

花卉是美术创作和设计中经常要表现的主题。自然界的花卉多姿多彩，天工造化。不用名贵稀有，就是身边常见的物种，仔细观察就会发现无论是造型还是色彩上绝不重复。四季中你都会有令人惊奇的发现，都能找到独具特色的形式美感。

典型范例解析

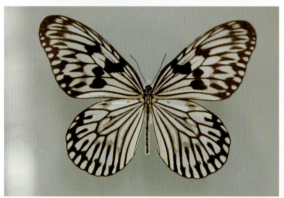
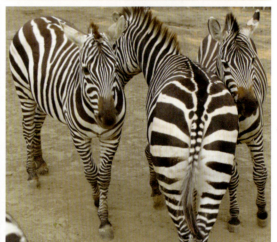
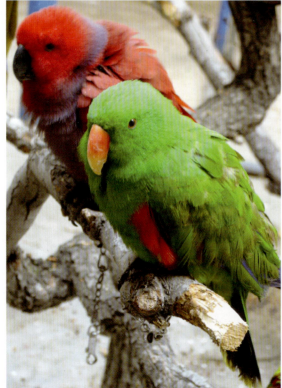
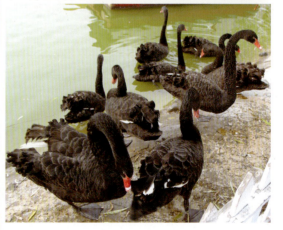

动物经过进化过程形成的纹理色彩、皮毛肌理质感,对于人类来说是大自然馈赠的绚丽多姿的美丽造物,它们中有取之不尽、发现不完的形式美感因素。

典型范例解析

　　自然界的植物多种多样、姿态万千,树形、枝干、叶脉等呈现出丰富多彩的形式美感足以令人惊叹和欣喜。不同的风景还能给人以不同情境的联想,对于创作设计的启迪也是无尽的。

造型·创意·表现

典型范例解析

孔之谷扎布里斯基甬（摄影） 安塞尔·亚当斯（美）

典型范例解析

　　自然是壮美的，自然界的景物本身带给我们很多视觉冲击和享受。自然界中无论是宏观的宇宙、星球、山川、河流；还是微观的量子、粒子等，一切可视的元素都有可能给我们带来启迪，从而激发我们创作设计的灵感和激情。正像法国雕塑家罗丹所说的："对于我们的眼睛，不是缺少美，而是缺少发现。"

本章所提供的这些图片只是象征性的说明，是为引导同学们扩展视野，认真观察，去发现并展开想象，当然还可以扩展到其它艺术领域，如音乐、舞蹈、戏剧、电影等，还可以扩展到自然界和社会生活中，去吸收一切有益的视觉形象因素，在我们可视的范围内一定有很多让我们意想不到的令人惊讶的美感因素。我们的创作和设计不能"画地为牢"，局限于狭隘的思维模式。

　　相信自己。每个人以自己的角度去观察，都会有自己的独特发现，这也是我们进行艺术创作的前提。

第三章

主观性表达·寻求突破

课程教学

一、课程内容

静物写生：较多数量的较为复杂、不同质感的物体，任意摆放、不分主次。

二、作业要求

对开1张，32学时。

三、课程目的要求

培养学生创造性的思维方法，主观表达的能力和综合的设计意识。

面对复杂的静物，必须要重新组合、进行取舍，主观地重建画面。可以从几个方面作为切入点：①构图样式：打破以往的构图习惯，更加强调主观的画面构成组合。全景式的、局部式的、对称的、均衡的，等等均可；②表现方式：打破以往单一的写生方法，着重加强主观的表达。可以是写实、超写实、装饰、具象、抽象等；③工具材料：打破以往单一的写生方式，可以是两种工具的结合。可以先结合使用硬笔材料入手，这样可以保证造型准确，较容易继续下面的探索。实际上，无论是构图样式、风格表现还是材料构成等方面都有无限多的可能性，彼此之间又都是互相联系的。

这是从再现性描绘到创造性表现的过渡，面对一组静物主观地去改变它，用多种方法去表达。但本质还是绘画性的，虽然工具材料有些扩展，仍然是用绘画性来表现主观意象。

学生作品

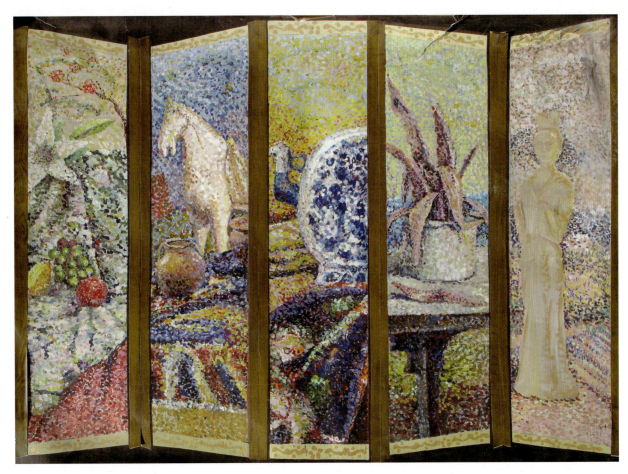

王志富

该作品本来是一张较为普通的点彩式的静物写生,将其分割成屏风样式,画面进行了重新组合,使作业的形式有了新意,是观念认识的改变和提高。

四、典型范例解析

面对静物时,每个人的感受迥异。必须对物象进行主观的表达,既有独特的个性化的审美,又具时代思想的典型意义才是有价值的。这也和我们所要做的专业设计更加接近。各种专业设计大多是指向明确的命题设计,限制和自由发挥是相对的辨证关系,而主观性表达则是共存于其中的,无论是现在的课程学习还是今后的专业设计。

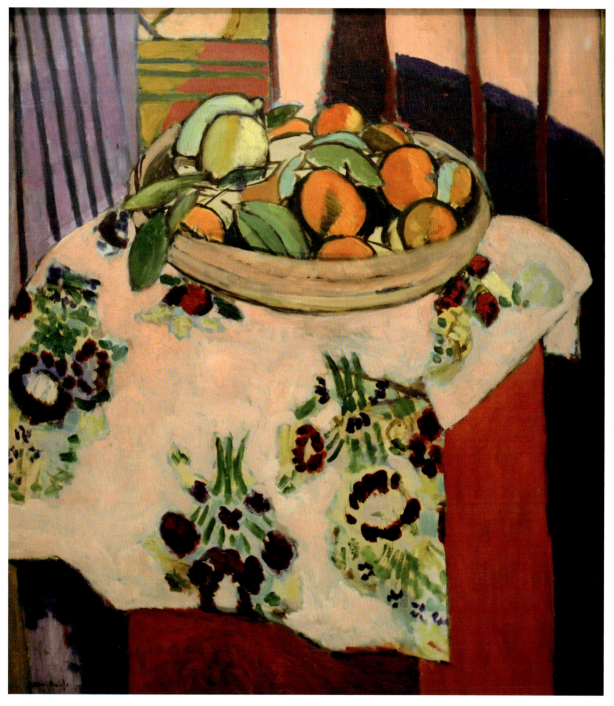

《静物》 马蒂斯（法国）

面对静物，可重新做有选择的组合，形成画面上新的样式。我们平时所做的色彩写生可以说基本上是以印象派或俄罗斯巡展派为主的条件色观察方法的写生。这些为我们较准确地表现在一定光线条件下的真实感受，提供了较完整的体系。在我们较熟悉和基本掌握这些方法后，应该扩大视野，进一步加深对艺术的理解和宽泛的认识，展开对更多体系的了解。这样我们就会发现有更多的方法、更多的形式可以供我们借鉴，这其中有着无限多的可能。在亚洲、欧洲、非洲、美洲，在人类一切的造型艺术形式语言中，有很多值得我们去挖掘，更重要的是对我们自身观念和对自身想象力的深入挖掘和改变。

典型范例解析

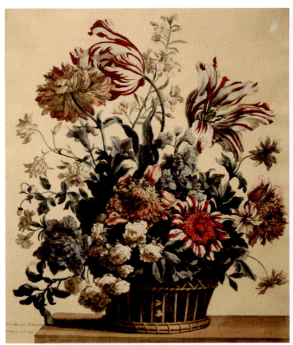

《花篮里的鲜花》（木刻、水彩水粉上色）
让·巴蒂斯特·莫努瓦耶（法国）

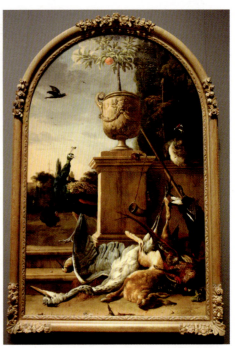

《台阶上猎人的收获》（布面油画）
梅尔基奥尔·德·宏德柯特（荷兰）

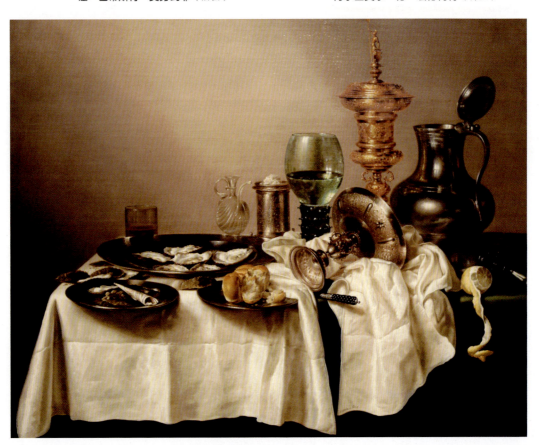

《有镀金杯的静物》 海达（荷兰）

　　古典绘画对于物象逼真的写实描绘，能让我们静下心来仔细体会形体细腻的变化和令人惊叹的质感表达。这些作品对形的把握非常具体而周到，色彩则单纯而明确。

典型范例解析

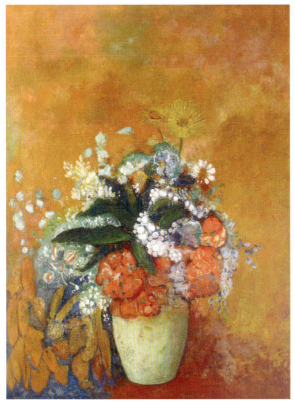

《瓶花》（油画）雷东（法国）

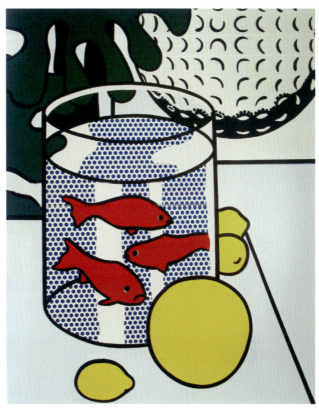

《金鱼和静物》 利希根斯坦（美国）

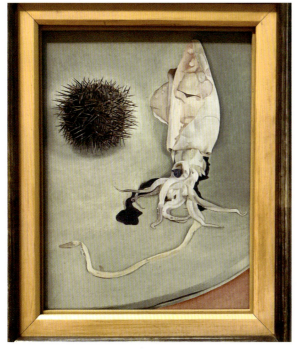

《有海胆和章鱼的静物》（油画）
卢西恩·弗洛伊德（英国）

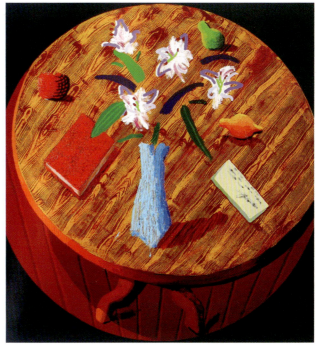

《桌上的静物和书》（油画）
大卫·霍克尼（英国）

同为写实风格，这些现代画家的作品和传统意义上的写实已经有了很大不同，不再是物象质感的直观描绘，更多的是画家个人主观的表达，也是画家对所处时代审美理念的典型反映。

典型范例解析

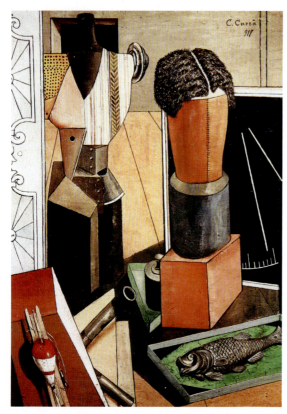

《迷人的房间》（油画） 卡洛·卡拉（意大利）

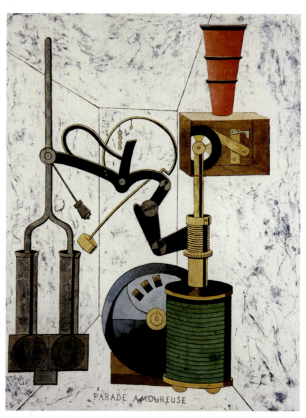

《爱情队列》（油画） 弗朗西斯·毕卡比亚（法国）

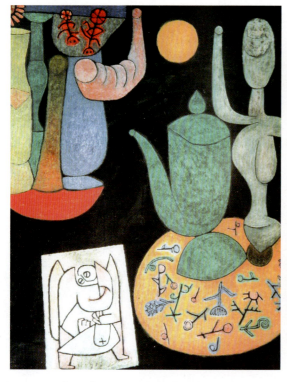

《无题》（油画） 保罗·克利（瑞士）

《玛拉克，变奏1》（油画） 库尔特·施威斯特（德国）

这些作品表达了画家对物象更加主观的表现，有概括、变形、抽象等因素，画面上的物象被赋予了新的内涵，不同于人们习惯的常态下的视觉真实，但还属于绘画性的表达。

典型范例解析

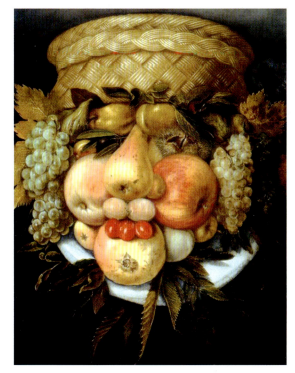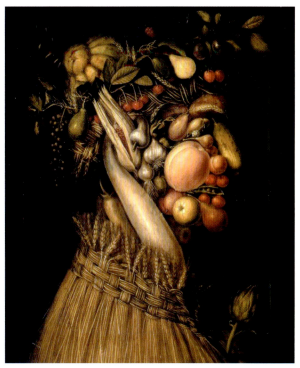

《一篮子水果》《四季系列·夏》（油画） 阿奇姆波尔多·朱塞佩（意大利）

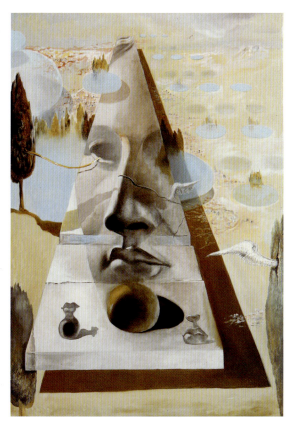

《尼多斯的阿芙洛蒂忒的脸出现在风景中》（油画）　　　　《性魅力妖魔》（油画） 达利（西班牙）

　　阿奇姆波尔多·朱塞佩用水果、蔬菜、鲜花等组成人物的造型，画面巧妙，别具匠心。达利是超现实主义画家，他的作品用写实的风格，将不同的物象重新组合，形成怪诞的梦境般的超现实画面。

造型·创意·表现

典型范例解析

《无题》 克里·詹姆斯·马歇尔（美国）

以上为2015年威尼斯双年展中美国画家的作品，上图更加注重造型及其寓意，下图尽情挥洒和表现，色彩艳丽纯粹，具有强烈的视觉冲击力。

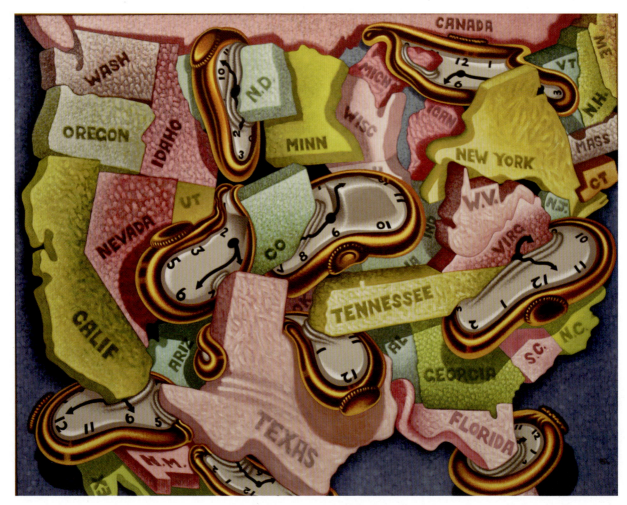

《波普艺术三》 彼德·索尔（美国）

典型范例解析

两幅作品都是以几何形为主的抽象画，也都是以油画材料表达，风格迥异，各具特色。在类似的抽象画里，也能看到多种不同的面貌。

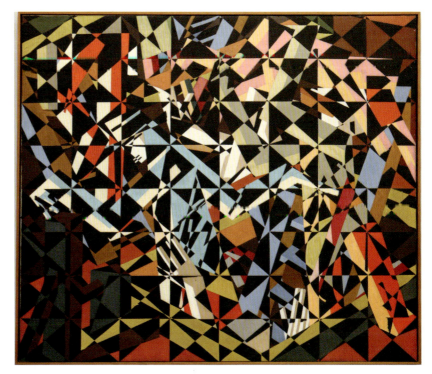

《船舱内》（油画） 大卫·邦伯格（英国）

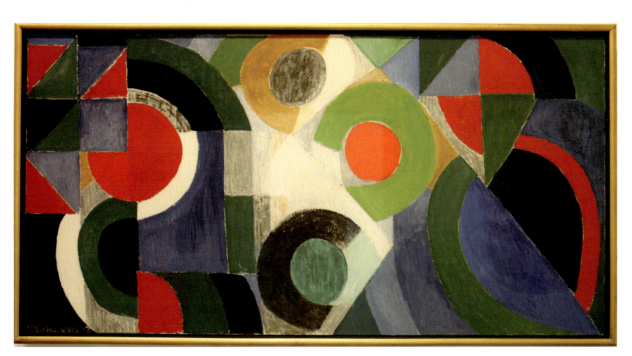

《三联画》（油画） 索那亚·德劳内（乌克兰）

典型范例解析

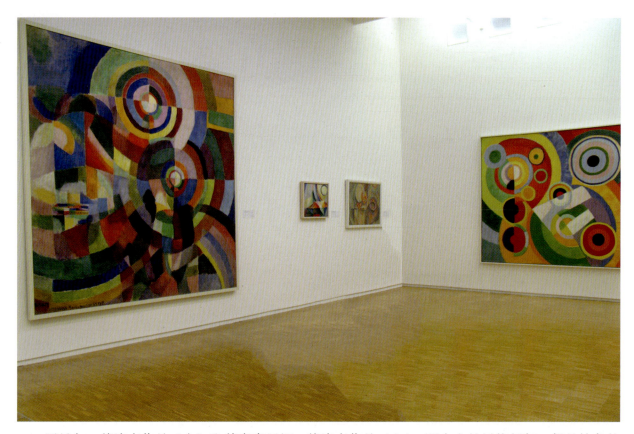

罗贝尔·德洛奈作品（右）和其妻索尼娅·德洛奈作品（左），两个人的风格相似，都是抽象的形式。

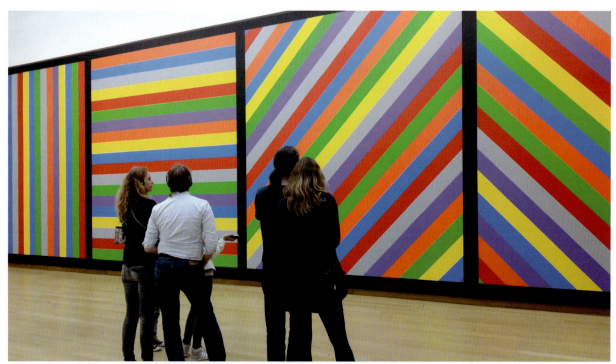

索尔·勒维特（美国）

勒维特的作品将色彩简化成犹如格子布一样的图案，也是抽象表达的一种形式。简单的造型，在巨大的画面上形成震撼的视觉效果。

典型范例解析

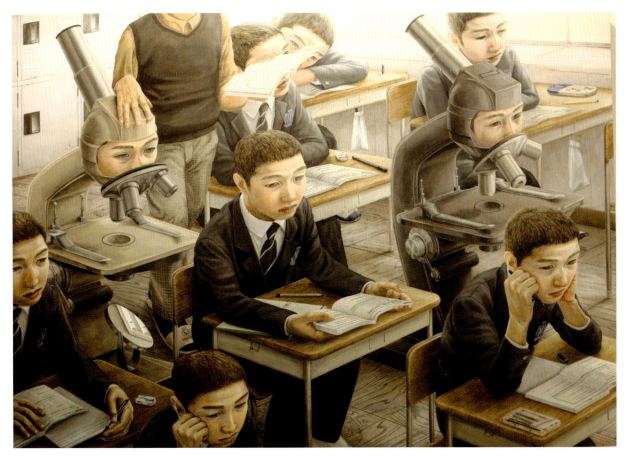

石田彻也（日本）

尼古拉·萨莫里（意大利）

传统的叙事性写实绘画曾经在西方美术史中占据主流地位，但它不再是当代写实绘画的主要方式，写实绘画在当代艺术里也只是组成部分之一。这两件作品看似不合逻辑的写实表达给人更多的是思考。

典型范例解析

《博古屏条》（年画）天津杨柳青

《岁朝清供图轴》（局部，国画）
陈洪绶（明）

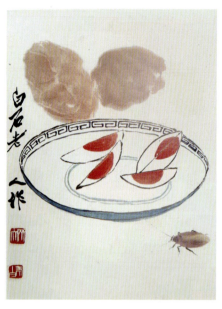

《咸蛋小虫》（国画） 齐白石（现代）

《静物》（国画） 林风眠（现代）

这些是中国绘画作品，都是"静物"。民间年画，寓意丰富，表现强烈；国画有工笔和写意之分，各自又有多种风格。中国绘画和西方绘画在观念上差别很大，中国绘画更多的是散点透视，是固有色的表现方法，更多的是主观意象的表达。

五、点评

静物的摆放很有讲究，传统方式自不必说。现在较为常用的方法是随意摆一片，让学生重新组合，挑着画，还可以把周围环境也画进去，如正在画画的同学、远处的画架、室内环境和窗外的风景等。也可以把静物如罐子等，整整齐齐地摆几排，衬布也一块块放整齐，让学生再组合。概括起来说摆静物的方式可以是：①散点式，随意摆放；②整齐行列式，一排或几排。静物的摆放为学生创造性的发挥提供了前提。散乱无序地摆放物体，让学生有选择地画，要重新构图，就是主动地去创造性表现。静物的摆放，对学生的具体要求，是教学思想的重要组成部分，这本身也是艺术观念的直接体现。

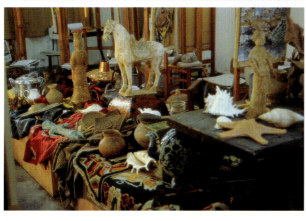
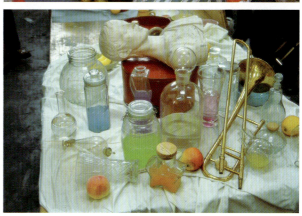

静物摆放的不同方法

本阶段着重培养学生创造性的思维方法、主观表达的能力和综合的设计意识。面对复杂的静物，强调构图不但要重新组合、进行取舍，而且可以加入主观想象元素使画面更加有趣。画面内容有了新的内涵，这是通过超然想象而使内容发生了改变。

有同学把这个阶段的练习和色彩构成相混淆。它和色彩构成的区别在于：色彩构成是先设立各种形态，然后按照物理学和心理学的一些原理进行组合搭配，通过色彩的相互作用，创造新的画面；而主观写生表达则是根据对象给自己的独特感受，运用多种方法（其中包含了色彩构成的因素）去表现，其结果也是因人而异。好的作品应该表现独特个性感受，突破以往习惯思维，形成有新意的画面。

学生作品

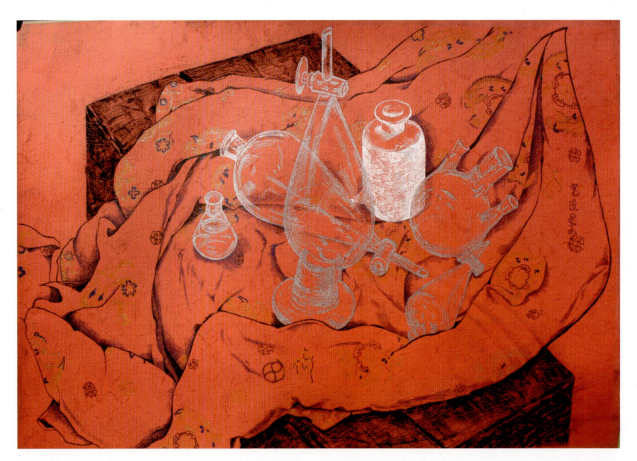

田琦

在红色的卡纸上以黑、白、灰三色对物体进行有选择的描绘，签字笔、记号笔在之前的绘画作业中使用并不多，作业呈现出的是主观表达。

学生作品

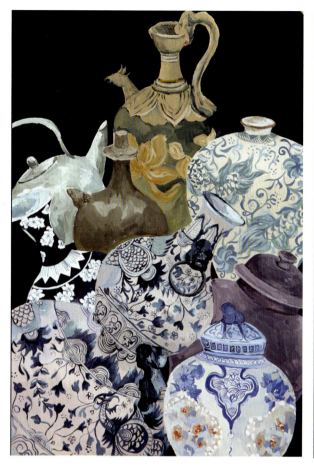

王莹

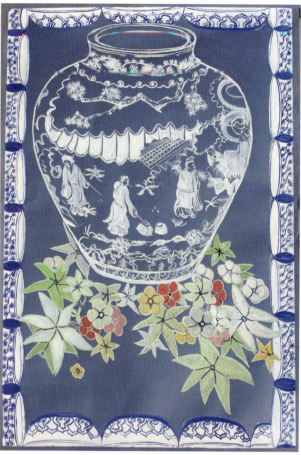

杨金芳

一组以青花瓷器为主的静物写生作品。相同的物体给每个人的感觉各不相同，我们希望学生画出这种不同，画出自己看到的和想象的，在作业过程中不断完善和强化自己独特的感受。

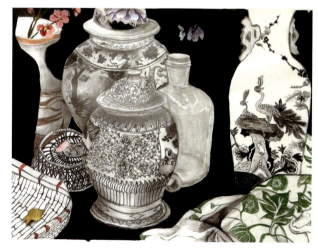

高雨萌

造型·创意·表现

学生作品

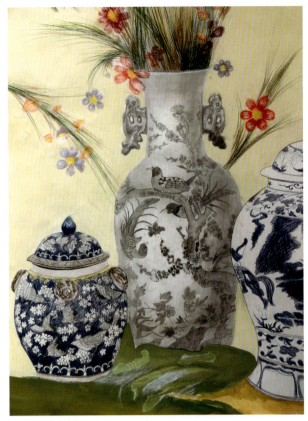

李希

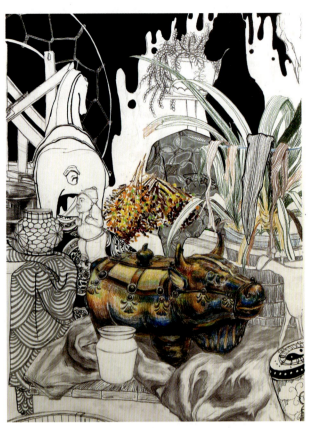

侯雨辰

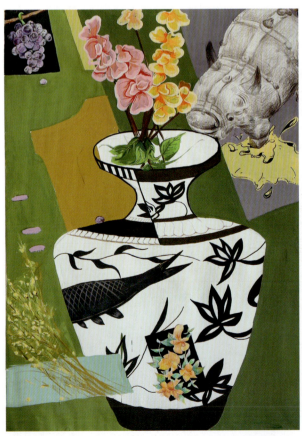

刘慧竹

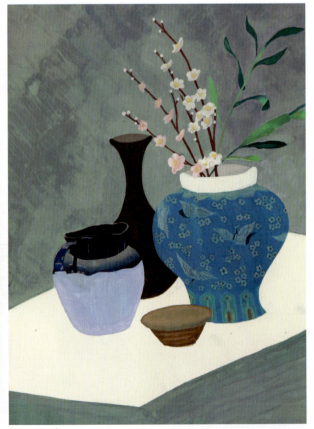

黄纹蒨

学生作品

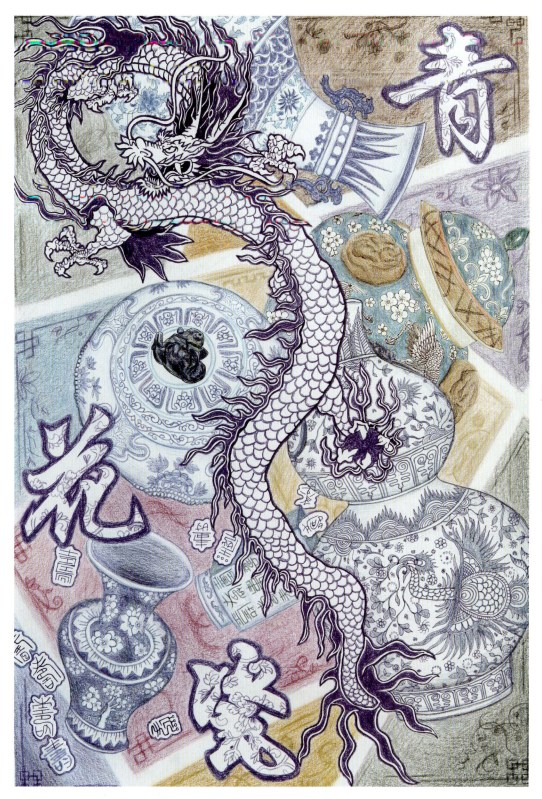

刘潼

　　不强调青花瓷罐的体积感，着重对瓷罐上的图案进行描绘，将其平面化，并与贯穿上下画面的龙组成了一个富有装饰性的画面效果。色彩也以青花瓷的蓝白为主，背景用少量的色彩使画面有些变化，更突出青花瓷的主题。

造型·创意·表现

学生作品

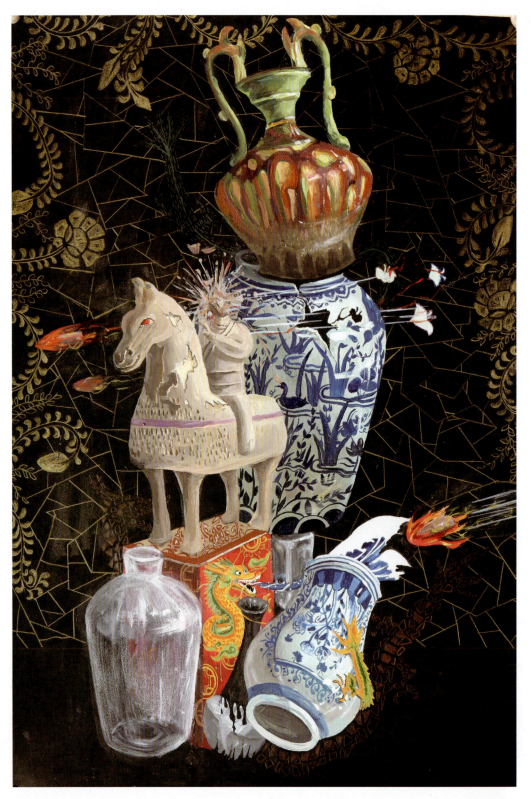

王婧童

在黑卡纸上作画就要留出大面积的黑色，对主要物体做客观写实的描绘增加物体的真实感，黑色背景中较暗的黄线增加了层次感。根据所摆的静物做了不合逻辑的画面组合，并加以冲突的情节联想设计，形成了有趣的场面。

学生作品

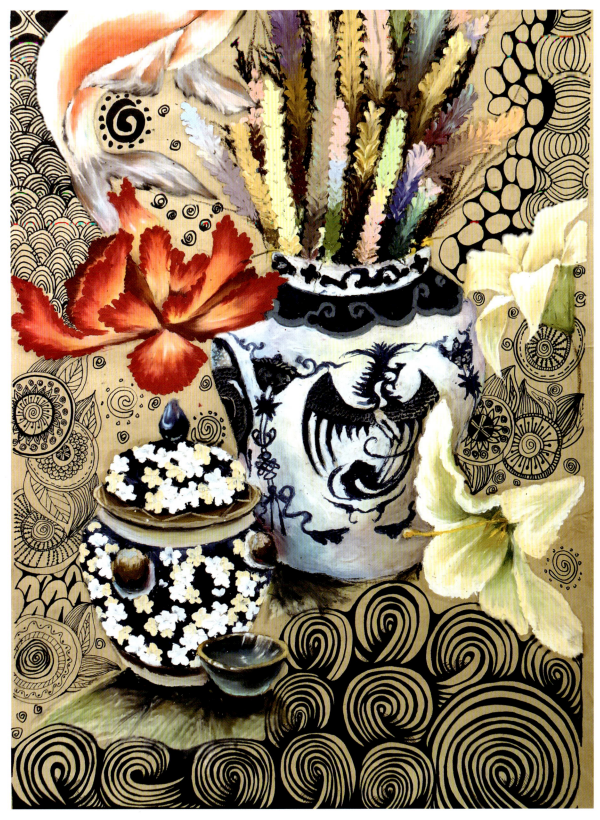

乔睿植

青花瓷器本身的色彩比较简单，对瓷罐里插花的描绘，使画面色彩丰富起来，也显得生动有趣，大面积的图案用黑白处理又使画面有了不同的变化，也更突出较为写实色彩的花和瓷器。

学生作品

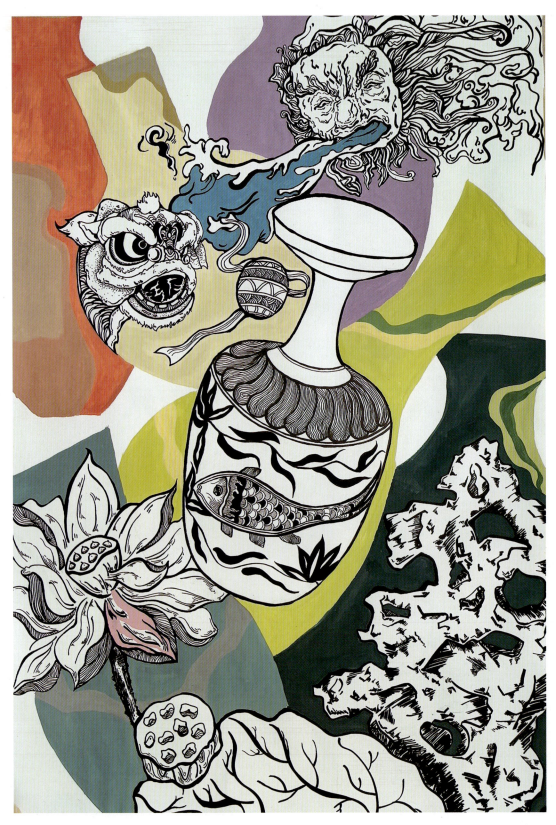

蔡紫雯

　　把青花瓷瓶上的图案画成黑白线描形式，并做了一些想象的发挥。而器皿的造型以平涂的相对较灰的色相表现，造型互相有重叠和遮挡。画面具有一定的装饰性且层次丰富。

学生作品

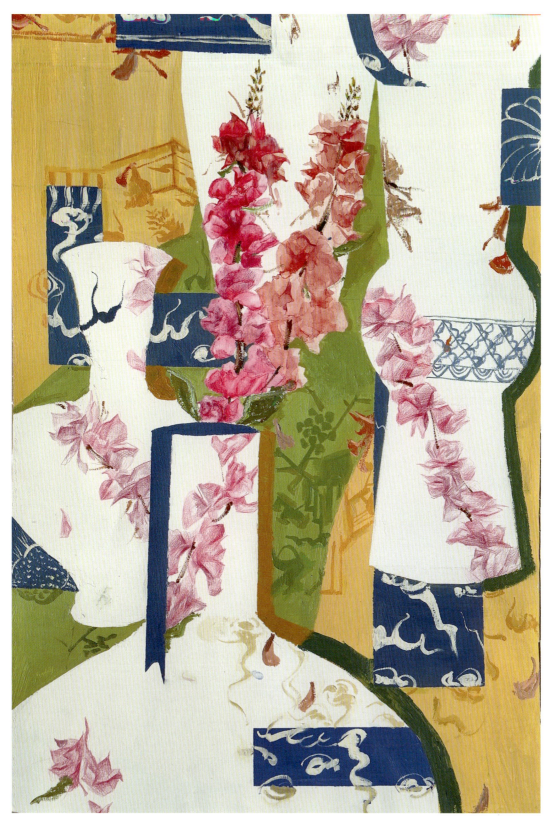

戚竟戈

青花瓷瓶、瓷罐的造型被重叠的平涂布满画面，上面的图案并没有太多的刻画，而是把瓶罐里的插花画在瓷瓶上面，插花是画面里的主角。瓷瓶的造型及背景形成了几个层次，构图安排很有趣。

学生作品

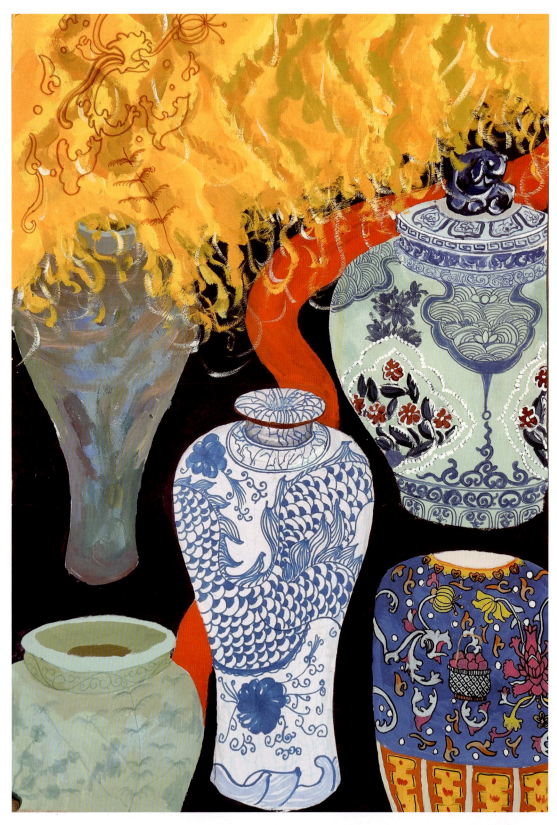

张鑫洋

 对几个陶瓷瓶罐造型和图案进行了仔细刻画，效果较好，用平摊透视的方式使画面富有装饰感。但是画面上部的黄色虽然也形成对比的关系，但仍然有点儿突兀。

学生作品

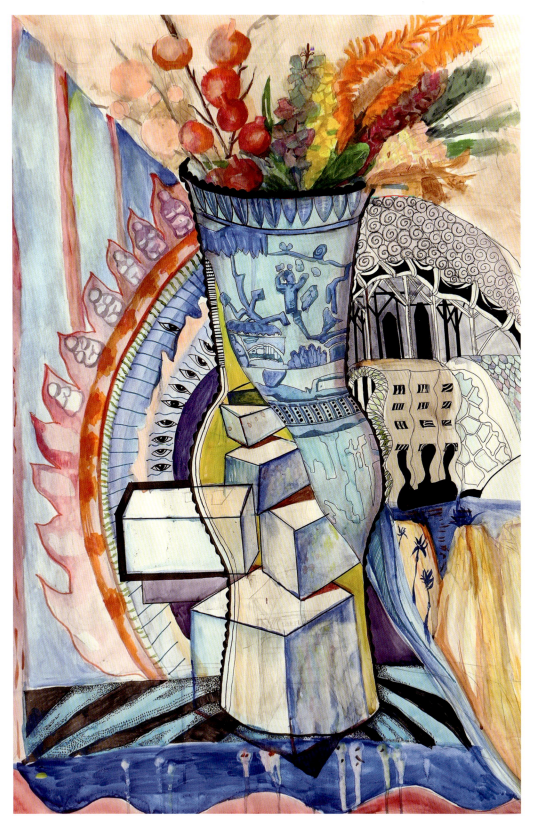

邵厚智

把大花瓶拆开来进行了重新的建构，整个画面构图也做了想象的发挥，表现出更多的主观意象。画面用水彩来表现，如果能画得再沉稳深入一些，效果会更好。

学生作品

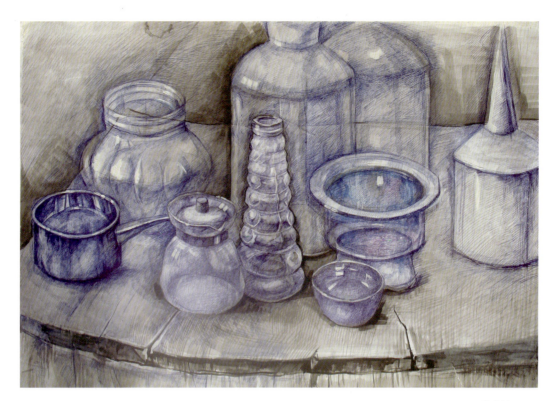

牛晓敏

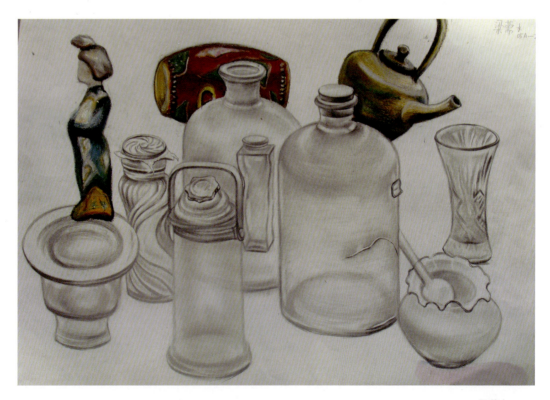

梁蒨水

一组以玻璃器皿为主的静物写生。玻璃无色透明,但是给人的想象却可以丰富多彩。构图方式和工具变了,对素描的理解也就有了更宽泛的认识。

学生作品

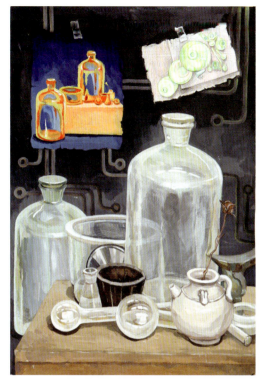

孟露

孙鼎

魏金豆

要改变考前班应试培训时简单统一的模式。每个人都有不同的感受，要在画面中不断地调整完善，画出自己的体验。玻璃是无色的，只有表现出个体独特的感觉，画面才会多姿多彩。

学生作品

马南山

　　该作品的画面对物体做了有选择的取舍，对要表现的部分利用线条的疏密、深浅进行仔细刻画，形成节奏的变化，部分淡彩使重点突出，主次分明。整体画面线条、块面安排得舒朗与紧凑适合得体，均衡有致。

学生作品

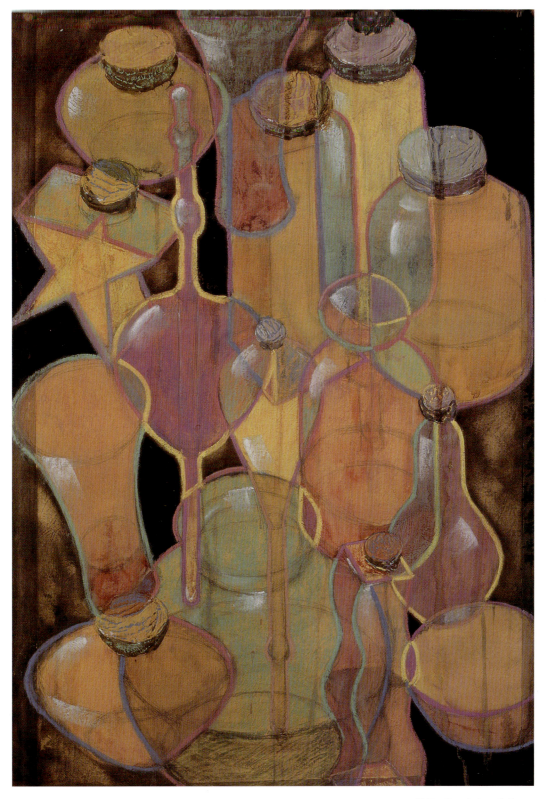

段萌萌　指导教师：张立

　　无色的玻璃被画成了五颜六色，想象力被激发后画面当然也就有了新的面貌。原来的物体都只是参照，对物体照抄式的模仿有了改变，达到认识上的提高。

学生作品

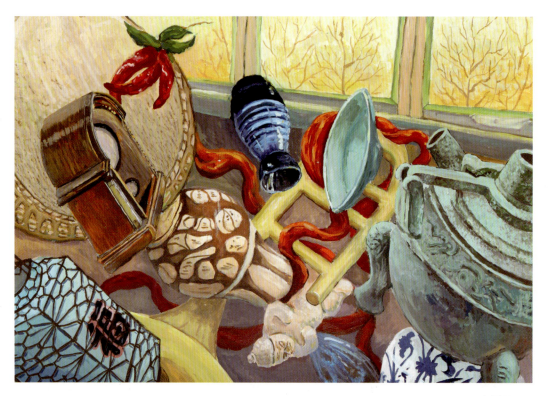

李涵乔

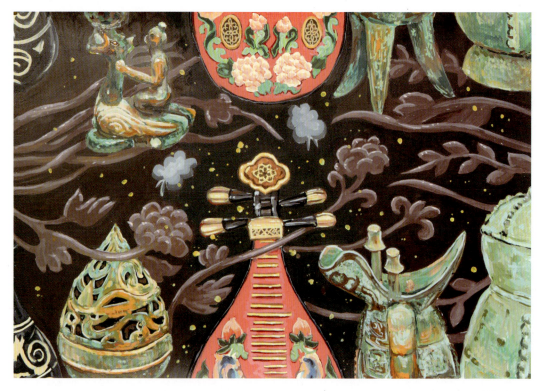

李涵乔

　　静物教具提供的只是一种参照，主观的选择和创意联想形成了新的画面。对物体深入细致地刻画使画面效果有了保证，构图更加自由，层次更加丰富，创作的信心也就更足了。

学生作品

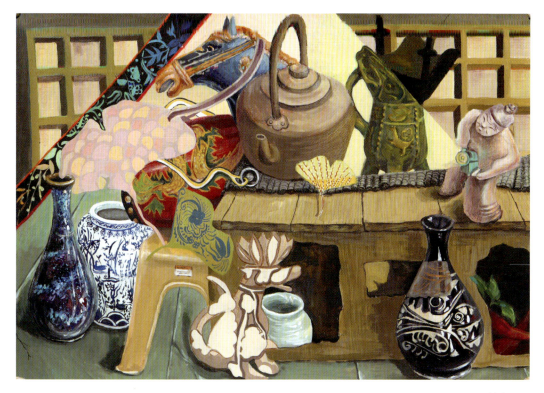

王婧童

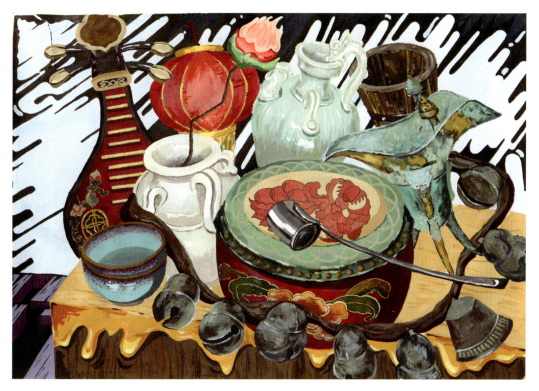

刘欣宇

同样在画写生，构图的取舍和组合、物体的体积表现、平面的装饰处理，使得画面有了不同的表达。

造型·创意·表现

学生作品

李文浩

刘新宇

韩韵仪

于越

　　学生的探索实践一定会有幼稚和不完善的地方，要引导并鼓励他们去尝试，在学生的实践中发现闪光点。具象而能控制的画面让学生有了自信，兴趣也越来越高，则作品的面貌也必然更加丰富。

学生作品

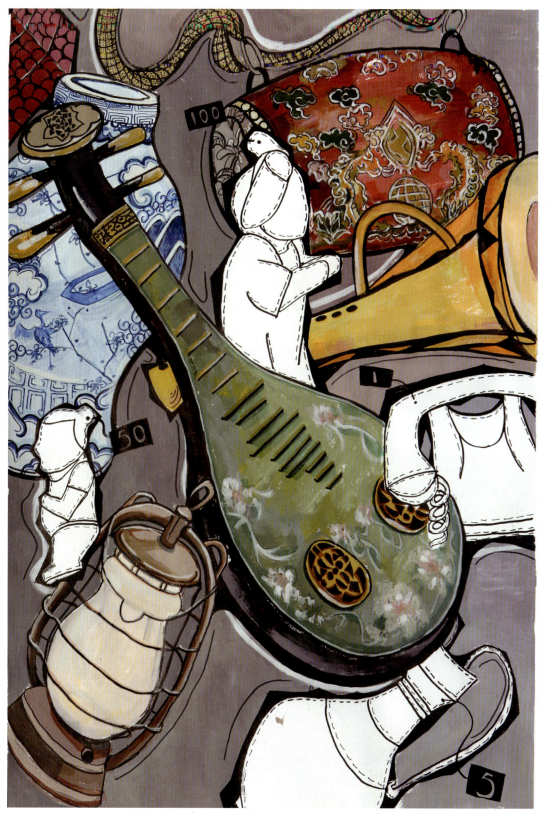

赵雪菲

摆脱了单一的考前班写生的方式,主观意象的表达使画面呈现出自由的状态。保留对部分物体较深入的描绘,在画面里探讨构图的变化、色彩的关系、疏密的取舍等,这样可以形成新的画面关系。

学生作品

杨静涵

画面进行了分割和重构,形成明度上大的黑白灰关系,大色块之间的表现方式也是有变化的,使得层次比较丰富。人物、乐器、花卉都故意错位地表现,这种方式和整个画面的完整性并不矛盾。

学生作品

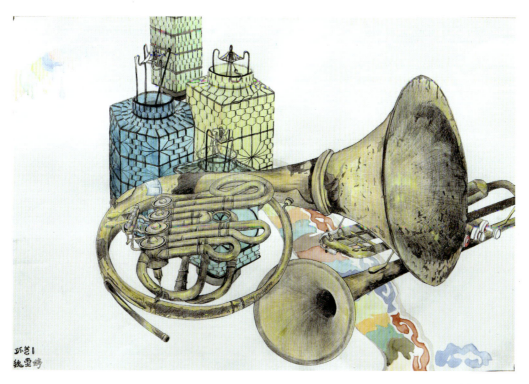

魏文婷

乐器上的锈迹斑斑源于历史的积淀，显得沉着厚重，彩铅和水彩也能画得比较轻松淡雅。

叶婷婷　　指导教师：姜蕊

通过点线面的处理使画面形成节奏的变化，画面构图也富有情趣，有一定的想象力。

学生作品

杨凯　指导教师：张立　　　　　　　　　　　　　孟倩　指导教师：张立

花卉是最常见的题材，种类也颇多，在表现和材料技法上也有着很大的发挥空间。画面或酣畅淋漓，或轻盈淡雅，情调都是温馨的。

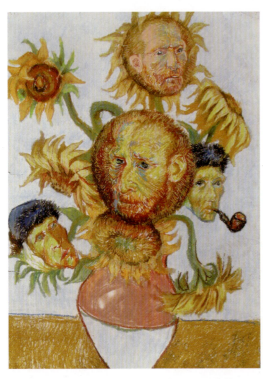
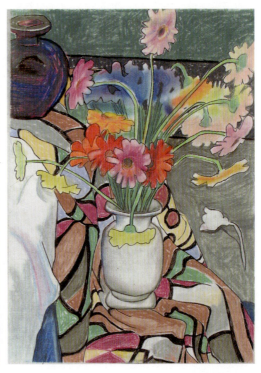

张懿　　　　　　　　　　　　　　　　　　　　　张懿

同一作者对不同的花卉感受当然也不相同，要更敏感地对待其区别，用不同的方式表现出来。

学生作品

邱亚璇　　　　　　　　　　　　　曲庆芳

工具虽然相似，表现的也是同一盆花卉，但是风格效果却有很大不同。

蔡博洋　　　　　　　　　孙佳伟　指导教师：姜蕊

面对花卉给人不同的感受，通过主观的表现，也能传达出不同的情调。

学生作品

陈楠

马南山

赵亚晴

赵亚晴

对花卉的写生强调色彩的表达，有多种可能的效果。再加上想象，构图变了，则画面就有更多的发挥空间。想象力被激发出来后，画面的结果一定是自己都没有想到的。

学生作品

霍菲

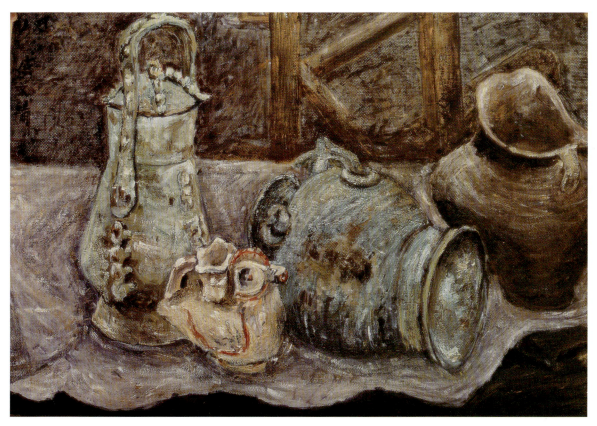

盛文静

两张作品根据对象的特质处理各具特色，一个是滋润柔和；一个是斑驳厚重。

学生作品

将物体做平面的装饰性处理，前面和后面的物体虚实呼应，画面点线面变化丰富，羽毛的柔美使得画面更富情调。

王帆　指导教师：姜蕊

罗茜

改变对构图的认识，拓宽对表现技法的理解。画面的组合方式多种多样，无穷无尽，应更多地激发自己的想象，将其展现出来，并在过程中不断完善。

学生作品

两幅作品为同一作者，对教学要求的理解相同而具体的表现又要有所区别，举一反三，一定也能运用到其它的实践中。让自己的思维处于兴奋活跃中，让想象和创作的灵感迸发出来。

赵青

赵青

造型·创意·表现

学生作品

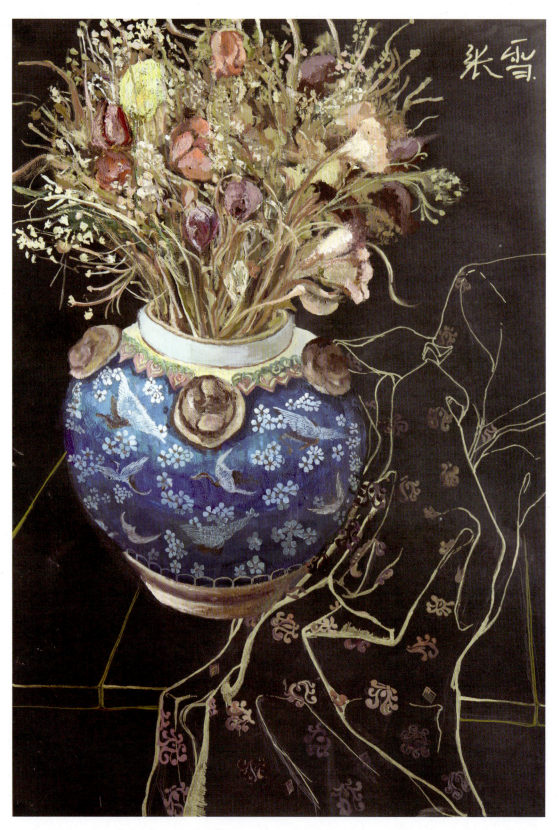

张雪

　　看似较常规的色彩写生，在取舍上也有侧重，花卉和瓷罐刻画较为深入，空出大面积的黑色卡纸，画面色彩层次和点线面上有较丰富的变化。

学生作品

罗茜

由静物中的花卉引发更多的联想,没有什么是不可以的,鼓励学生展开想象,无拘无束,异想天开。之后才是进一步表现技法上的探究,即如何能认真细腻地将自己的想法表现出来。

造型·创意·表现

学生作品

王琳

　　画面大部分用油画棒画出,色彩交织叠加,花和花瓶略做勾线,花卉部分用水粉厚涂画出。整体画面色彩既变化丰富,又有局部单纯突出,形成韵律节奏的变化。油画棒和水粉的结合增强了画面的材质效果。

学生作品

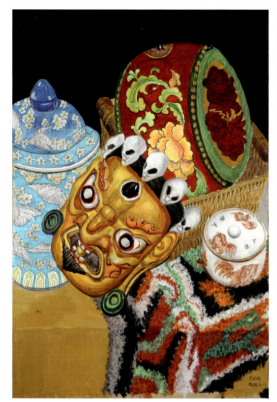

石月乔

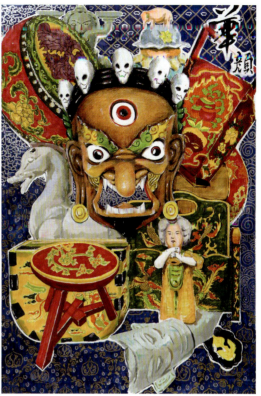

肖鹏飞

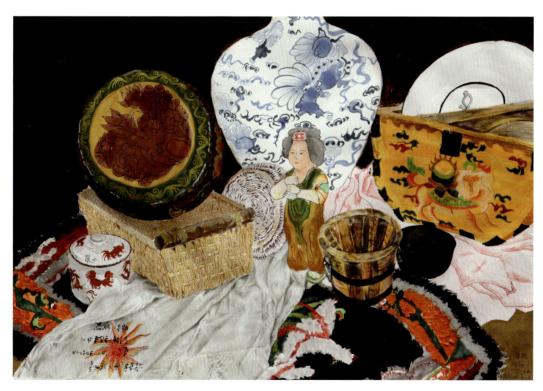

张然

面对同一组静物做不同的选择，不只是观察角度的不同，在构图上的对物体的取舍以及在表现上材料工具的变化，使画面呈现出不同的面貌。

学生作品

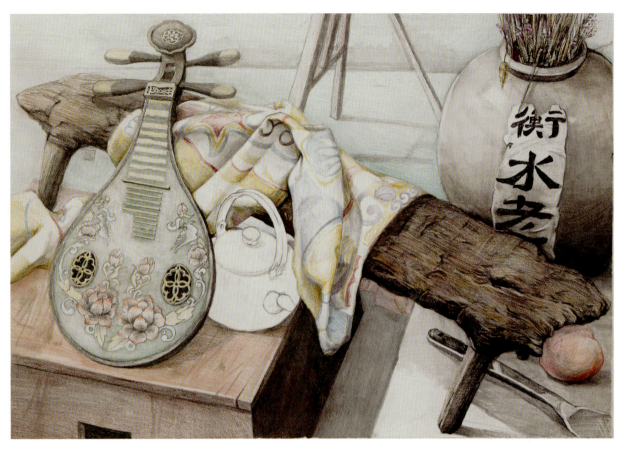

高娜栾

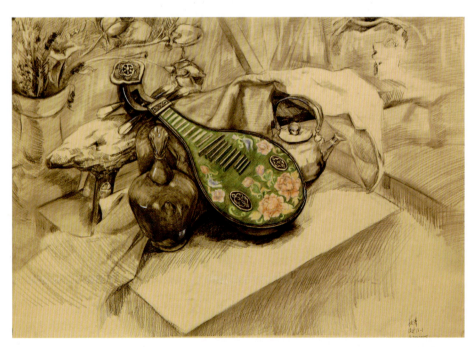

柏清

素描写生加入色彩的因素，不只局限于对黑白关系的表现。面对静物时，对部分物体的深入刻画即使有的地方没有画完，画面仍然可以认为是完整的，不必以面面俱到为画面最终的"完整"。

学生作品

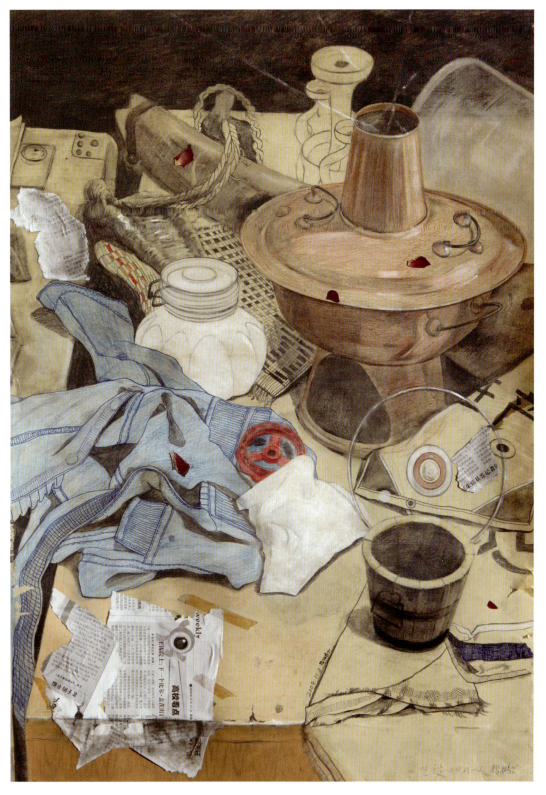

殷鹏飞

以牛皮纸为依托材料,用铅笔淡彩绘制,辅以报纸拼贴作为点缀。这是素描?还是色彩?不要用名称概念束缚想象和尝试,它是写生作品,也是创作的实践。当然如果刻画能更加深入细腻,效果一定会更好。

学生作品

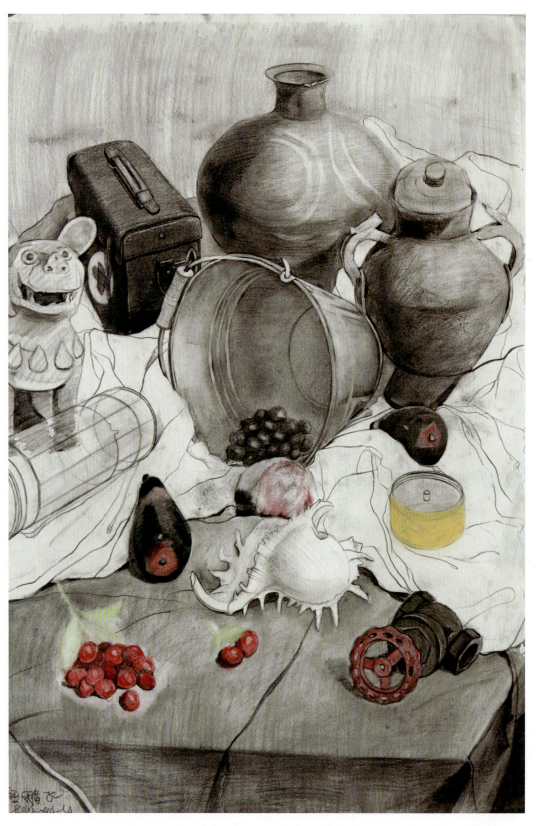

殷鹏飞

细致刻画的块面和简练线条的结合,像是不完整的素描,实则画面有紧有松。较少的红色更显突出,如果再有点儿色相的变化则会效果更好。

学生作品

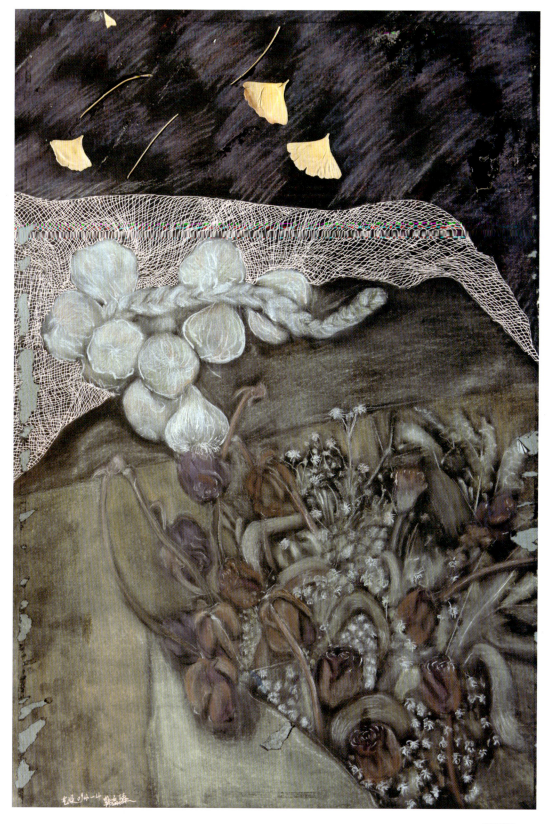

韩孟臻

将花卉画得轻松模糊，使画面有些朦胧的情调。在较灰暗色调的画面里贴上几片真实的银杏树叶，还有用马克笔画的较实的线条的衬布。虚实相应，使画面增加了几分情趣。

学生作品

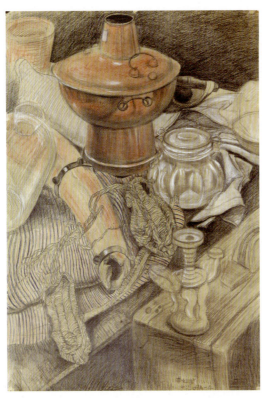 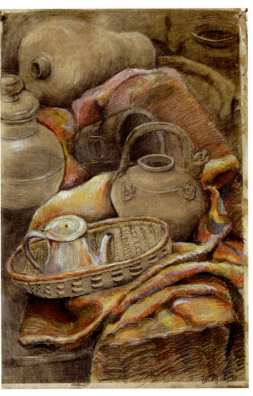

　　　　　　　　李红颖　　　　　　　　　　　　　　　张宁

色彩的加入不只是色彩丰富了，而是理解上进了一步，当然这只是开始。

 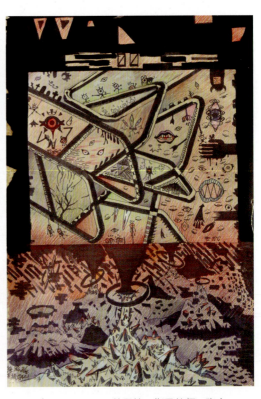

　　龙汇颖　指导教师：张立　　　　　　徐思铭　指导教师：张立

　　静物摆在那里只是参照，选取其中感兴趣的造型因素重新组成新的画面，是主观认识、想象加工、重构建立的过程，是观念理解的变化。

学生作品

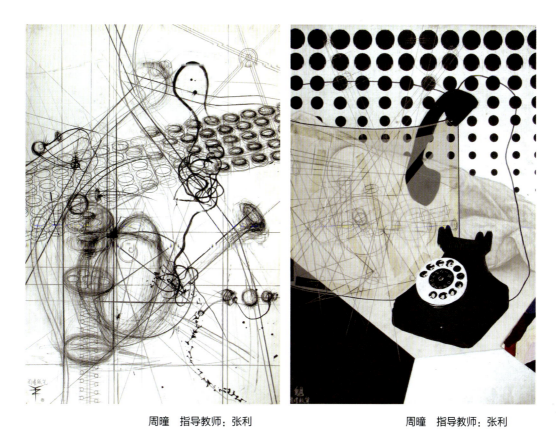

周瞳　指导教师：张利　　　　　　　　　　　　周瞳　指导教师：张利

新的画面是从静物中提出造型因素进行点线面的不同组合，画面和静物有联系又互不相干。

宋建林　指导教师：张利　　　　　　　　　　　张沛韵　指导教师：张立

对静物的取舍方式无穷尽，没有标准答案，可以是一个局部也可以是很多。表现方式也是无限的，取舍加工后的重构就是主观意象的表达。

学生作品

付蓉

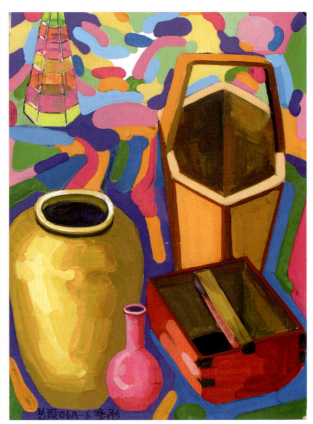

李彤

装饰性当然也能表现出丰富的变化,从构图组合到具体的描绘。艳丽的色彩形成浓烈的色调,背景一笔笔长圆形的笔触憨厚可爱。

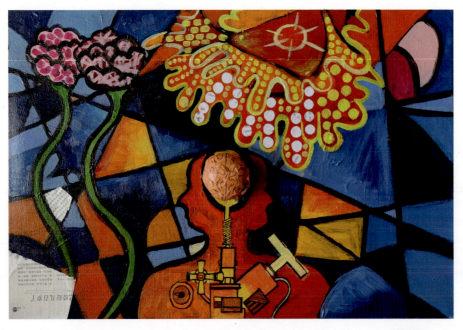

周冠霖

把画面进行了分割,点线面的组合也有一定的装饰性,笔触也有变化而非是平涂。若把左下角的报纸拼贴去掉,画面会显得更加完整。

学生作品

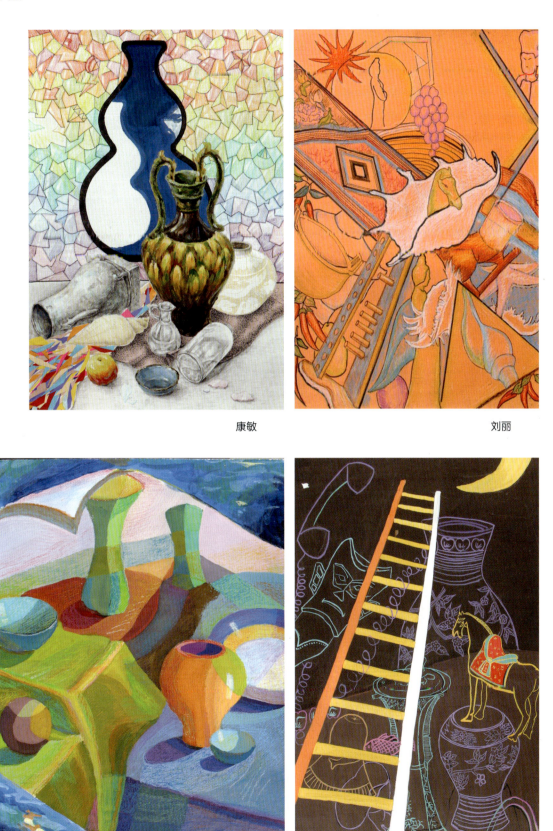

康敏

刘丽

韦云

刘丽

不同的画面有各自的追求。画面里的形式因素都是从现实的静物器皿造型中提取出来的，经过概括、简化和重新组合。

造型·创意·表现

学生作品

丁家友

在黑卡纸上画要留出部分黑纸，利用和发挥材料本身的特性，在用其它材料做依托时也同理。对所画物体较为深入的刻画，与大面积黑色背景的对比，形成强烈的装饰效果。

学生作品

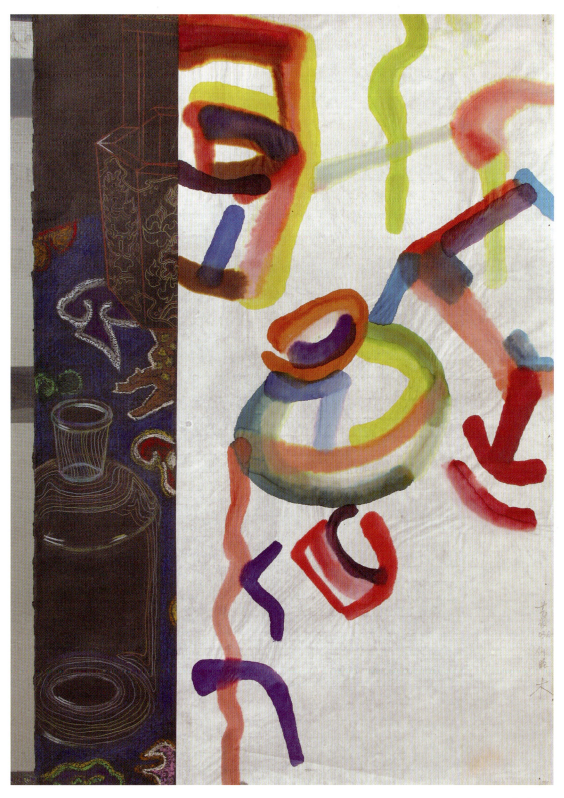

何睦

在右边较大面积的宣纸上做简洁概括像符号化的描绘,在左边较小的黑卡纸上用彩铅做较细致的刻画。两者放在一起形成了对比关系,有线条疏密、粗细、色彩的变化,有工具、材质、肌理的不同,这是画面追求的效果。

学生作品

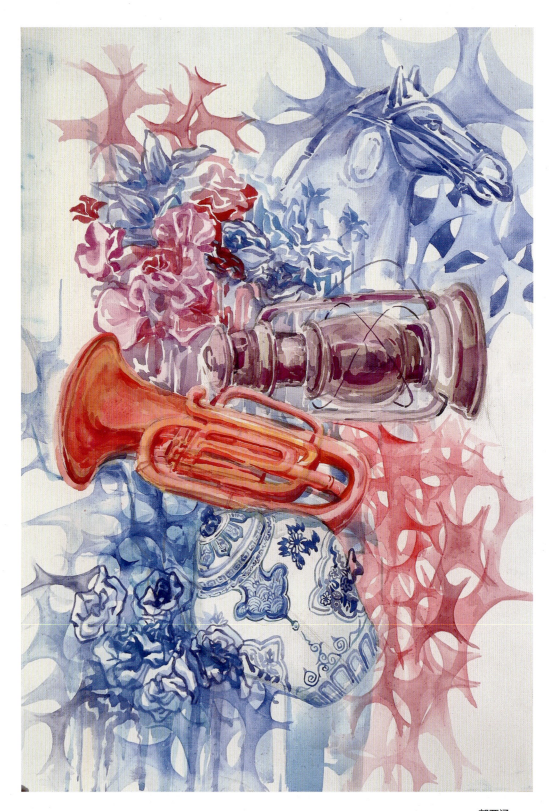

郭亚涵

　　号的颜色画成了红色，显然是有主观意象的成分，煤油灯画成了紫红色，也显得比较突出。而其它的花卉、瓷罐、石膏马等，都相对来说融为一体，又有色彩的变化。整个画面层次丰富，色彩变化又统一。

学生作品

郭佩妮

整个画面装饰性较强，尤其中间的花瓶和花卉刻画得较为精彩，但是石膏马和残破的石膏人像用铅笔素描方式来描绘显得比较简单，如果能表现得更精致些，画面效果会更完整。

造型·创意·表现

学生作品

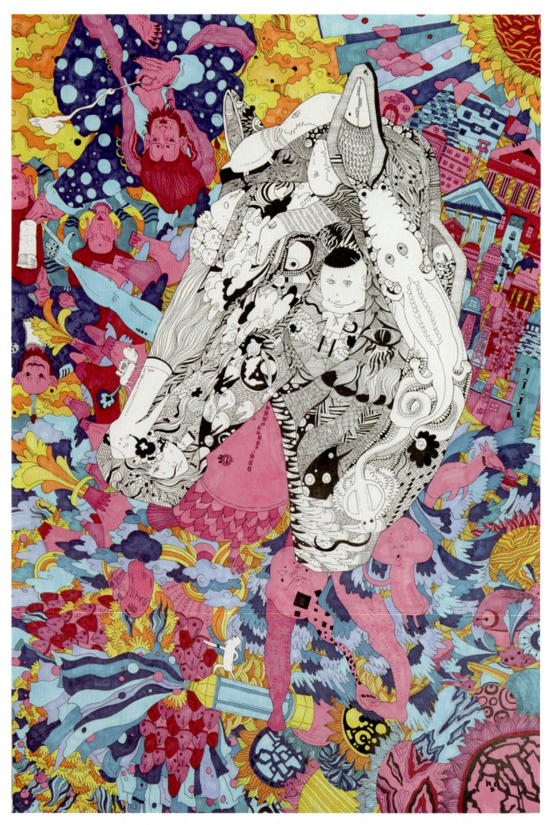

黄泽晨　指导教师：姜蕊

在摆放的静物中提取部分造型因素，而后用动漫的、插画的形式将时尚的图形充满想象力地填满画面。

学生作品

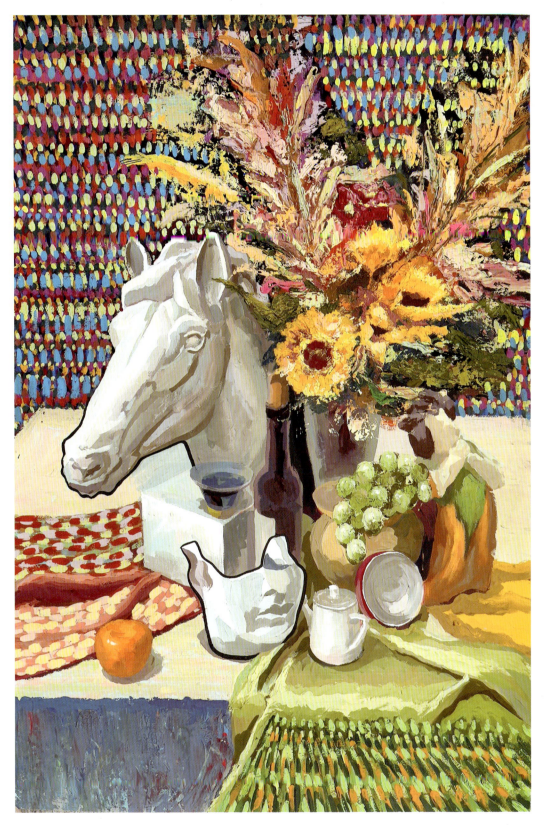

周冠霖

画面的色彩效果较好，有些主观表现的成分，但是就整体画面来说，如果添加些意外的处理，感觉会更有趣，目前画面整体有点儿平。

造型・创意・表现

学生作品

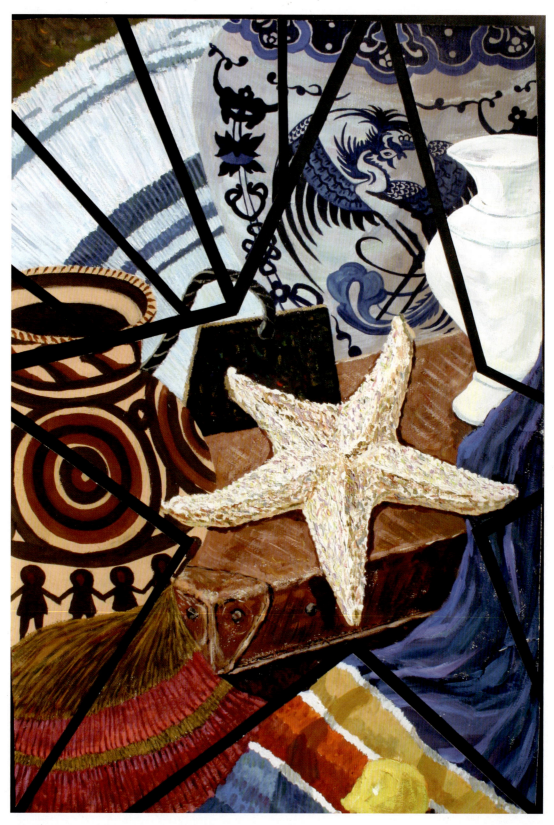

郑蒙娜

　　根据构图整体设计，画面上的物体并不都是完整的造型。中间的海星用点彩画出已显突出，为再强调用粗黑的线条贯穿画面，又与整体的写实手法形成对比。

学生作品

何娅娅　指导教师：张立

在蓝灰色调的画面上，对图案部分进行了较仔细的描绘，其它则轻描淡写，形成构图聚散的变化，整幅画面较为轻松。用较细的银色马克笔刻画增加了服饰图案的质感。

学生作品

胡滨

　　画面强化形体以色块分割的构成，近乎平涂的色块富有装饰感，色彩层次变化丰富，色彩的点线面关系形成节奏的变化。前面的图案黑线和整体画面形成对比，增加了画面的形式感。

学生作品

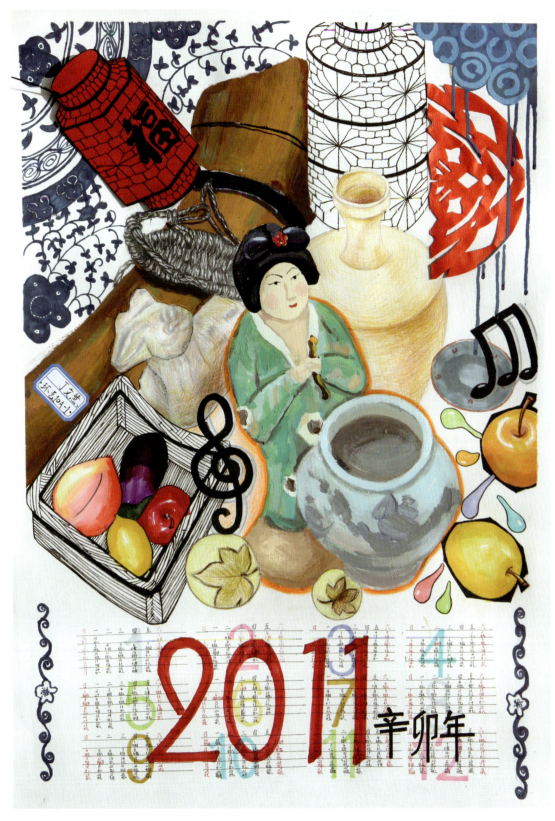

丁文慧

将静物写生做成一幅年历,画面轻松愉悦。虽然字体、纹饰还显幼稚和不够规范,但是对刚入学的新生来说,观念上的转换,巧妙的构思还是值得鼓励的。

造型·创意·表现

学生作品

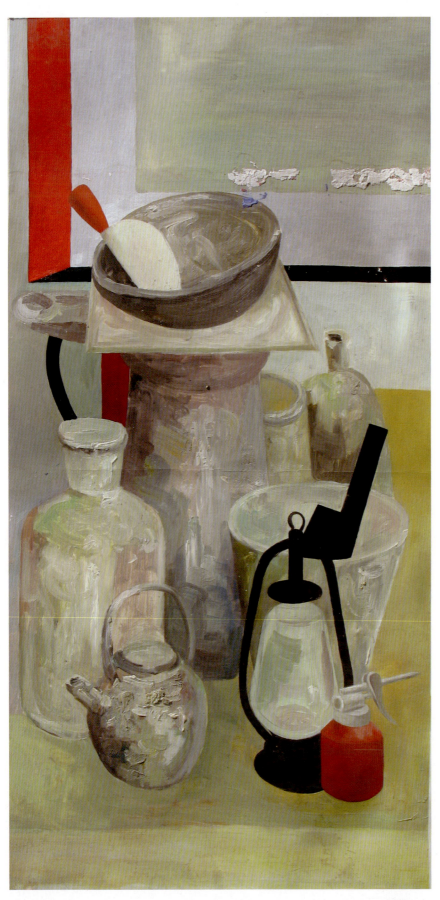

从摆放的物体上撷取转换成造型的表现元素。红黑色彩块面的平涂用笔与器物厚抹堆色用笔形成对比，总体的灰色调使得纯色的红、黑更加突出。画面整体较为张弛有度。

周曈

学生作品

白国凤

董晓娜

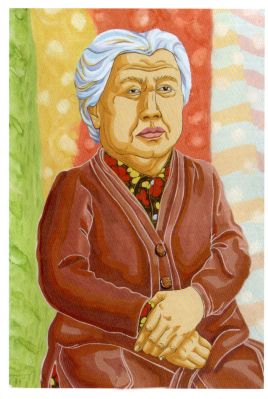

宋雪

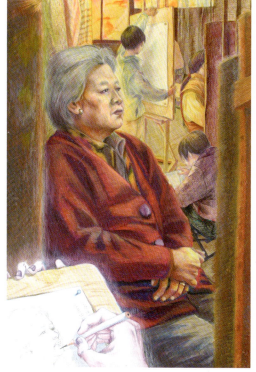

刘毅

面对同一模特，鼓励每个学生发挥自己的想象，画出不同面貌的图画。将完成的作业放到一起时，呈现的差异正是我们教学所要探求的。

我们引导学生不断地挖掘自己的潜力，使自己处于兴奋状态，感觉自己是创造力的核心，从而产生抑制不住的多种想法。在最初的兴奋之后，要求他们静下心来，不断完善自己的作品。

这时的切入点很重要，需要教师介绍几个可行的切入点帮助他们进入自由表达状态，如构图样式、风格表现、材料种类等。在主观性表达中，寻找突破自我的平台，这是从再现性描绘到主观性表达的转变，面对静物去改变它，可用多种方法去表现。

构图样式是最直接的，在传统的写生中，常用一个中心式的均衡构图，这样的构图稳定协调。现在我们所做的试验是用更多的方式去展现自己的想法，它可以是一些物体的不完整局部，可以是某个物体的特写，也可以是变异构成等，总之，构图样式是首先要改变的。

确立了构图之后，如何去画是需要进一步研究的。我们常说：画什么不重要，重要的是如何去画。我们反对单一的、只是一般意义上的学生习作，提倡将其当作艺术创作而认真对待，要对物象做更主观的表达。美术史的发展从某个角度上看就是风格变化发展的历史，没有风格的作品没有存在的价值。风格表现可以非常具体化，是写实还是抽象，是平涂还是厚抹，是装饰还是象征等，诸多的内容表现是视觉的造型语言，需要在实践中仔细把握，找出自己的兴趣兴奋点，并将其放大、扩张，强烈表现出来。

从构图样式到内容表现基本确定后，可以借助硬笔类工具和水粉、水彩类的结合完成作品。选择先从硬笔入手，比如彩色铅笔、蜡笔、油画棒、色粉笔、马克笔等，这样可以保证造型准确，画面基本完整。这个阶段让学生深入地刻画对象，局部要深入进去，体会精微之妙处。画面是仔细推敲出来的，是理性的分析过程，学生对于物象与画面之间的内在关系有了进一步的理解。深入细致的刻画使画面效果有了保证，学生也更有兴趣去改变画面构图，重新将物象取舍，组成画面。他们的自信心就会更强。如果一开始就让学生自由地表现，学生反而不会画了。他们已经习惯了两三个小时考前班应试培训的描绘，虽然一直渴望自由，但真的给他们自由的时候，反而不知所措了。硬笔对于造型较易把握，使学生不至于因为构图和表现的改变而手忙脚乱，再者对硬笔类工具的认识要把其包含于色彩范畴之内，传统的水粉、水彩、油画只是一种形态，进一步说，所有的带色彩的工具都可以被我们所利用。

虽然工具有了一些改变，但这个阶段还是在"画"，还是绘画性的。更重要的是绘画观念的转变，是要更加主观的、更加主动地去表现，表现自己对物象的独特感觉，这是形成自己独特风格的萌芽。当然真正具有独特价值的风格，是多种因素促成的，但肯定是更主观、更富有个性的。

对于写实绘画的理解，我们当然认识到它的重要性，尤其是对于初学的学生，所以在我们的教学中还是非常重视的，我们也体会到写实能力强对后来的设计的确有积极的影响，但也不是把超凡的写实功夫当终极的目标，况且写实也无终点。在传统的教学中的一种观点认为，只有先把写实的画好，然后再去变形，写实是绘画的基本功等。就整个绘画来说，写实绘画只是重要的一种风格，而且写实风格也是一个大的概念，其中也有相当多的风格变化，而且在写实风格之外还有其他的造型体系，在美术史中也有同等的意义。

辩证地理解这之间的关系，在有限的学习时间内理性地付诸实践，将使学生的认识提高到一个新的层次。

第四章

创造性表现·想象发挥

一、课程内容

各种物体的任意摆放或整齐排放，复杂静物的组合写生。

二、作业要求

对开1张或1件，32学时。

三、课程目的要求

在上一章的基础上，在这次课程作业中，让学生在一张画（或1件）中运用两种以上的材料，构图重新设计，进一步发挥想象力。强调综合材料的运用、综合技法的表现，使作业效果更加强烈、新颖。

学生作品

画面中有静物教具及图案，还有卡通形象点缀其中。用画报、布头、塑料颗粒等和绘画结合，手绘使用了马克笔、铅笔、水粉。开始注重综合材料的应用，画面虽有些凌乱，但这种尝试还是应该鼓励的。

王妍

典型范例解析

材料的构成在现代艺术中的作用越来越大。实际上我们在研究诸多造型艺术形式语言时，材料是其中重要的因素，材料技法本身就是不同的艺术形态。我们从现代艺术的角度研究这些材料时，它们彼此之间独特的美感品质，不断地被我们提取出来，放大加工，过去用材料工具去表现内容，现在材料质感本身已成为被表现的对象，变成更纯粹的形式语言而凸显独立的审美价值。由此而扩展到所有的视觉对象，自然的、人文的都有无尽的元素可供我们进一步挖掘，而又由此可以变成更多的抽象的、装置的、行为的、地景的或其它的艺术样式。

这些抽象风格的作品，造型语言更加简单而纯粹，技巧也超越"画"的概念，结合了拼贴、泼洒等多种方法。材料的应用更加多样化，作品成为超出画布本身的多种材料的结合。

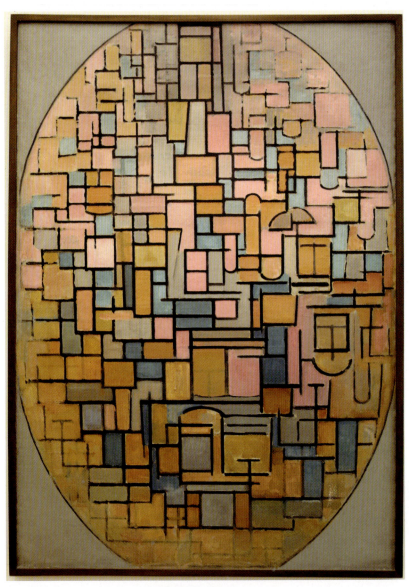

《椭圆构图》 蒙德里安（荷兰）

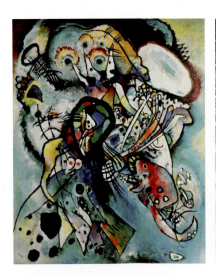

《两个椭圆形》 康定斯基（俄国）

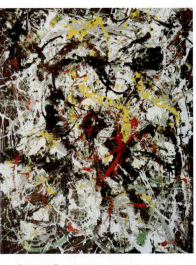

《第四号》 杰克逊·波洛克（美国）

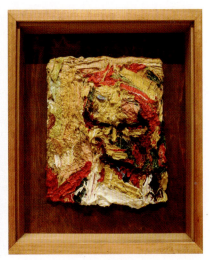

《E·O·W·I》
弗兰克·奥根巴赫（德国）

典型范例解析

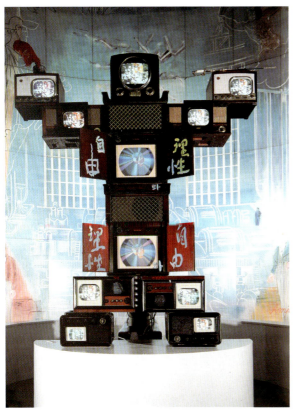

《伏尔泰》（电视雕塑）白南准（韩国）

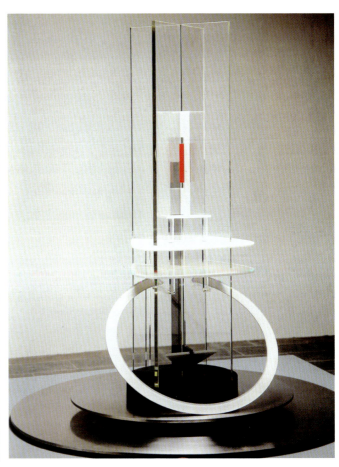

《柱体》（有机玻璃、木头、金属） 瑙姆·加波（美）

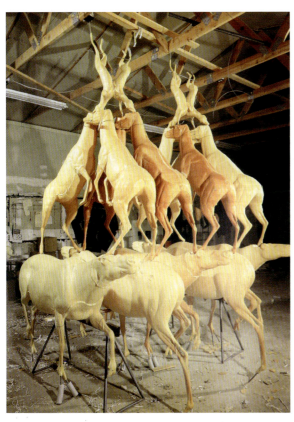

《动物金字塔》（泡沫塑料、铁、木头和电线）
布鲁斯·诺曼（美国）

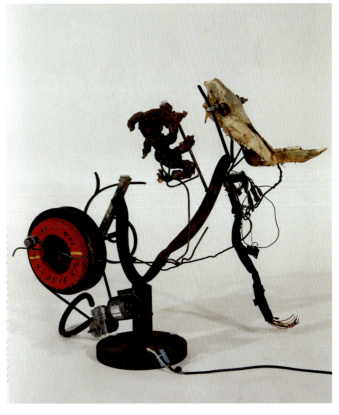

《无产者艺术第3号》（综合材料装置）
让·廷格利（瑞士）

典型范例解析

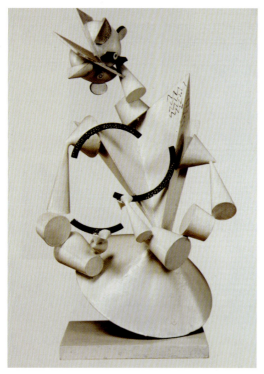

《小丑》（木头着色） 亨利·劳伦斯（法）

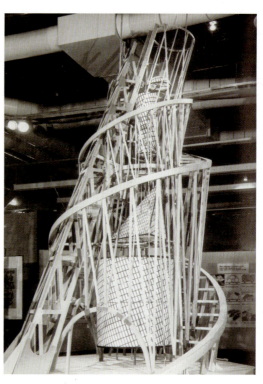

《第三国际纪念碑模型》（木头、钢、玻璃）
维拉迪米尔·塔特林（俄国）

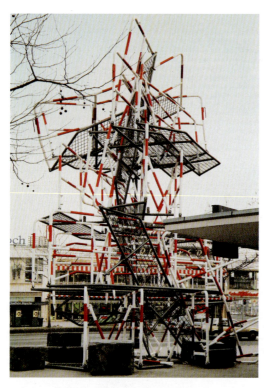

《无题》（警戒栏杆、购物车和石头）
沃拉夫·迈特泽尔（德）

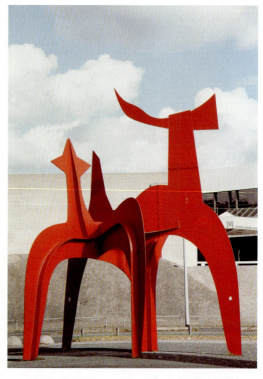

《戈》（红漆铁皮） 亚历山大·考尔德（美）

从历史的角度来看，西方美术经历从写实到抽象的演变过程。以写实绘画和写实雕塑为主导的形式在经历越来越主观的表达后，更注重对材料表现的研究，直至走向更加综合的、立体的装置、多媒体和行为等观念艺术。多元化的格局是历史发展的必然，也是我们所处的大的社会背景。

典型范例解析

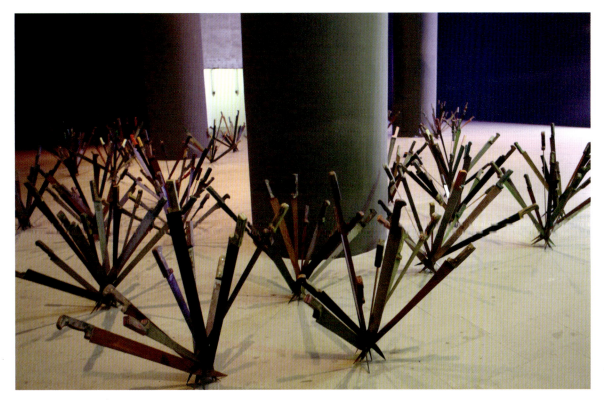

《恶之花》，用各种刀具组成花的形状，对代表毁灭、邪恶之物进行处理，给人以思考。

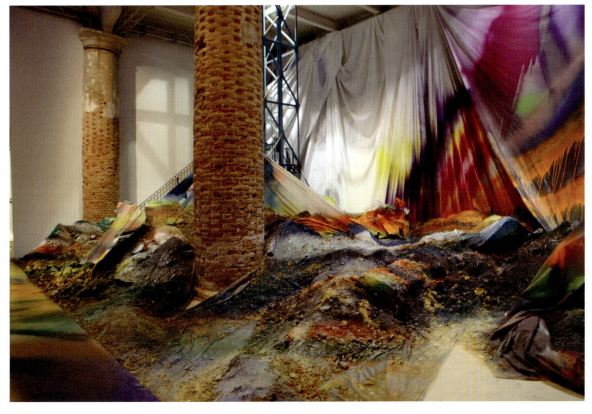

《谁·我？谁·你？》，堆成一个个凹凸不平的土堆并用巨大的布将其蒙上，将布上喷上各种颜色，人们行走于其中，走在"画"中。

以上两组装置是2015年威尼斯双年展作品。装置早已是当代艺术展中重要的组成部分。

典型范例解析

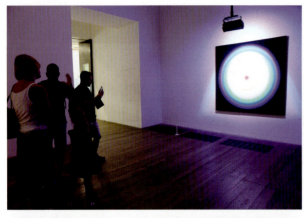
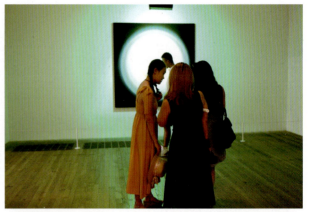
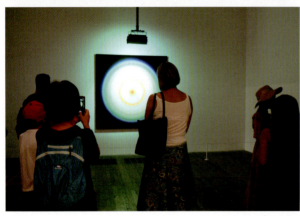

《色环Ⅲ》彼得·塞奇利（英国）

布面丙烯作品《色环Ⅲ》在灯光的照射下产生了迷幻般的色彩变化，使观众沉浸在其中。

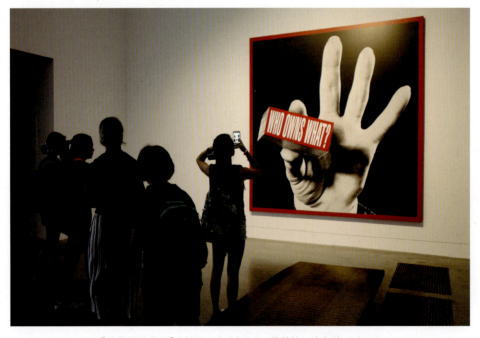

《谁拥有什么？》（摄影，数码打印）　芭芭拉·克鲁格（美国）

作品将口号语言以广告形式表现，将黑白摄影与红色结合，表现大众所关注的问题。口号犹如警句，简洁强烈，使人过目难忘，具有鲜明的个性风格。

典型范例解析

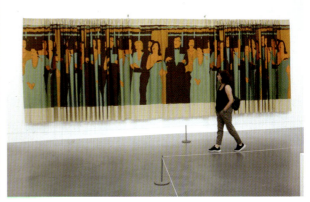

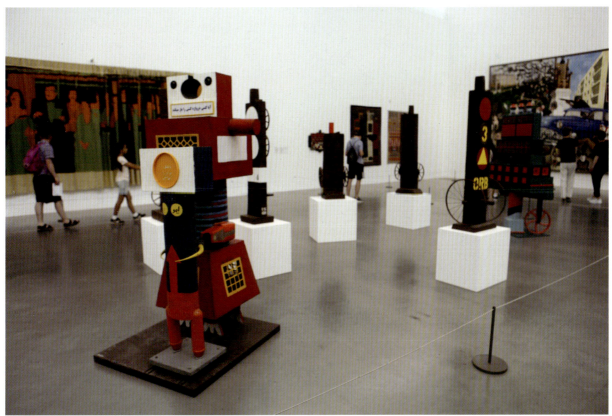

　　西方当代艺术经过不断的发展和演变，形成了多元共存的局面。绘画只是其中的形式之一。当代艺术扩展了人们对世界的认知方式，同时当代艺术的前卫性也时常会让人无所适从、不易界定。

典型范例解析

当代艺术以多种形式、多种材料拓宽了人们对艺术概念外延的认识,也在改变着人们的视觉方式。由于追求艺术的独创性,很多作品给人以更强烈、更直接的全方位的冲击和刺激。

典型范例解析

中国台湾高雄火车站外的公共艺术装置作品，在整点时会闪亮并发出声响，具有一定的报时功能。

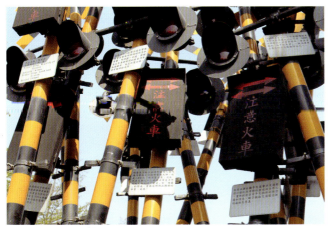

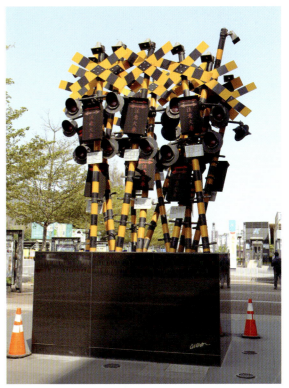

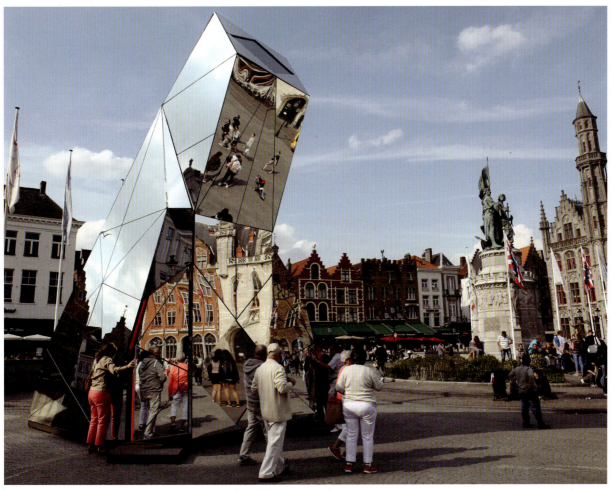

比利时首都布鲁塞尔中心广场上的大型镜子装置。镜子的切割构成使游客在观看时形成图像变化，作品与游客在观看时形成互动，游客也是作品组成的一部分。镜子装置与周围建筑格格不入，而通过镜子的映衬又融为一体。

典型范例解析

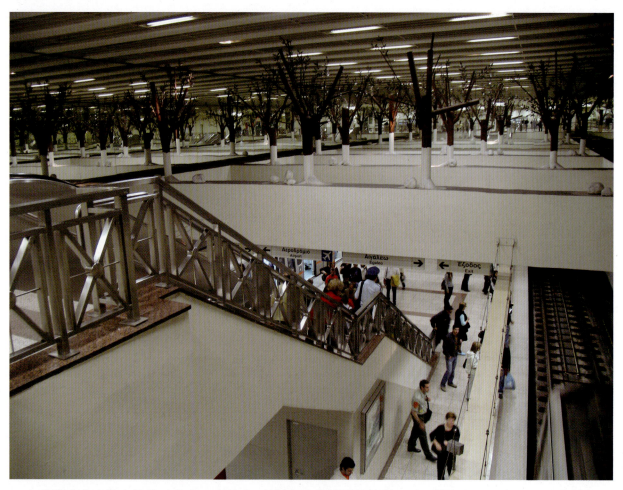

希腊雅典地铁中的装置艺术"森林"。利用巨大的玻璃的反射形成无数棵巨大的树木，仿佛置身于地下的森林中，而无叶光秃的树木给人以关于生态的联想。

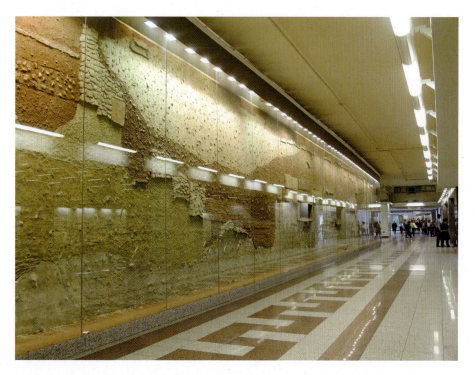

希腊雅典地铁中巨大的壁画墙是地质结构的剖面，看似"抽象"的画面，感受到的是深厚文化的土壤，是古老文明的物质呈现。

典型范例解析

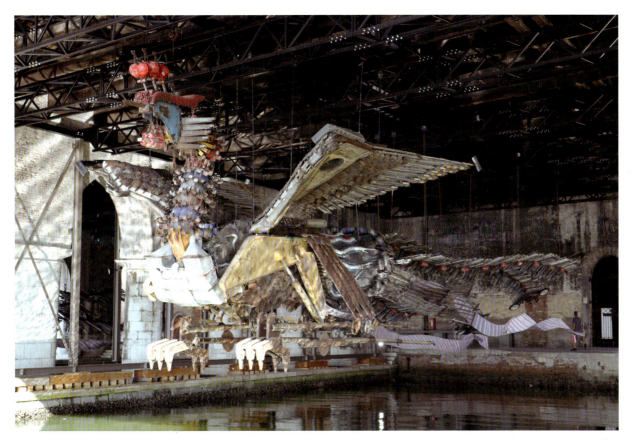

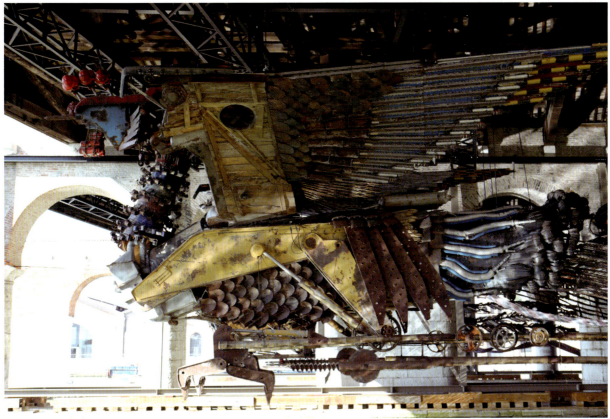

中国艺术家徐冰的作品《凤凰》，在威尼斯双年展的船坞中展出，别有韵味。他的作品不局限于某种风格的成熟和完善，而是用不同的材料从当代的视角提出问题。

典型范例解析

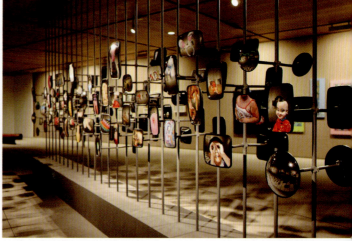

中央美术学院每年夏季的学生毕业展非常引人注目，它是各种各样的艺术形式的集合，展现了青年学子们蓬勃的活力，以及他们对艺术、对社会、对生活的敏锐关注和探究的精神。展览呈现出纷繁多彩的面貌。

典型范例解析

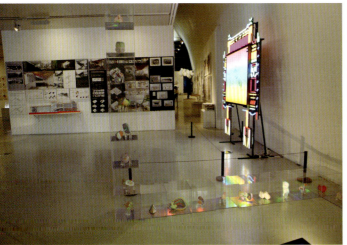

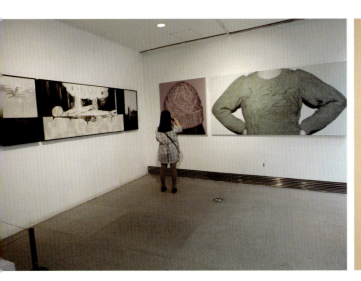
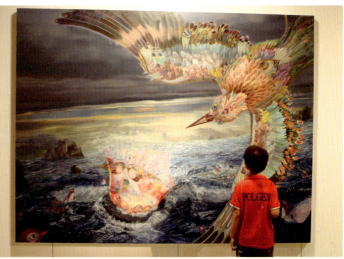

中央美术学院学生的很多作品突破了本专业的局限,以更开阔的视野、更灵活的思维方式创作出更有意思的作品,显示出年轻人特有的朝气、敏感和创新精神。他们的作品能给人很多启发,值得认真研究。

典型范例解析

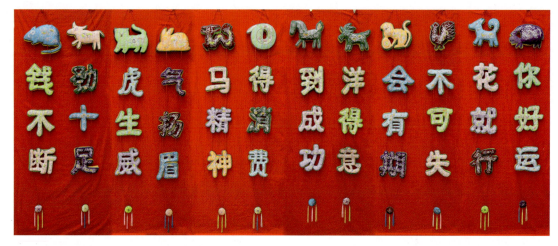

祝愿歌　刺绣装置　宋长青

　　该作品以过年时发的祝福短信为灵感，把十二生肖做形象化的处理，请贵州侗族民间艺人用刺绣的方式做成装置作品。又进一步做成识字卡片、贺年卡和年画等形式，拓展了作品的内涵和外延，使作品有了新的意义。

四、点评

在前面的基础上走得更远，需要进一步融进主观、想象的因素，即创造性才能的挖掘和发挥，特别是在构图重新设计和材料技法方面。

在画面构成上应该更加自由，表达个性化的情趣追求。

这个阶段特别强调材料的选择运用，材料的扩展也是观念的转化，材料变了，表现方法也必然变化。以前只是绘画，这只是一种方式，如果你用实物拼贴了，它的感觉就不一样了，但也可以继续在上面画。在这个阶段，在艺术表现上没有什么不能，有的只是你不能想到的，能想到的就要尽可能地去做。

我们尝试让学生在作业中运用两种以上的材料去表现主题。综合材料、综合技法的运用，使画面效果更加强烈、新颖，其结果在表现和材质上是极致和出人意料的。现成品、拼贴、装置都可以。运用多种材料的表达是想象和创造的体现，可以引申至装置艺术、行为艺术、观念艺术等。由课堂作业引申至对艺术创造的思考和实践。

学生作品

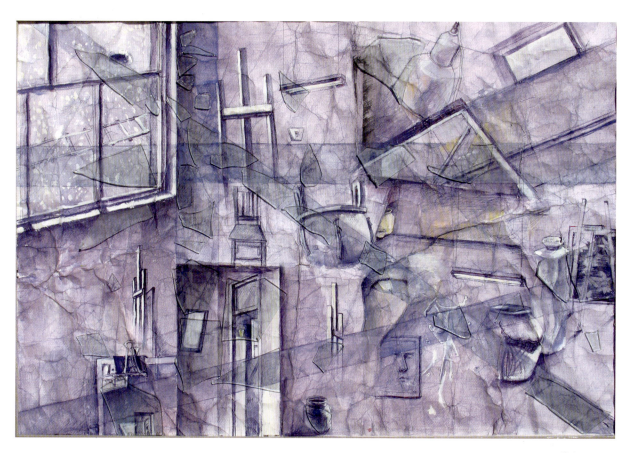

黄文勇

学生作品

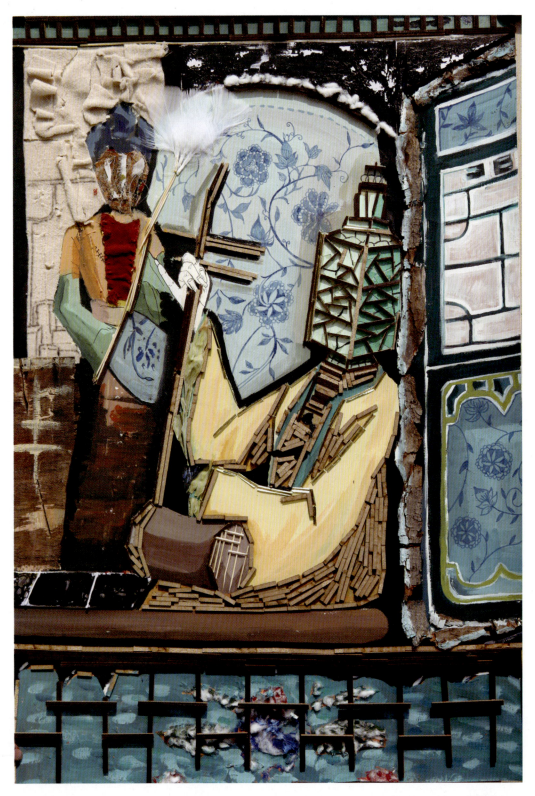

王婧童

　　对现成摆着的静物教具，在画面上把它重新组合，转换成其它材料的表达。材料的选择是无限的，以手绘和制作结合起来组成了一个更加有趣的画面，这个过程本身就要不断地思考，进行主观认识的转变。

学生作品

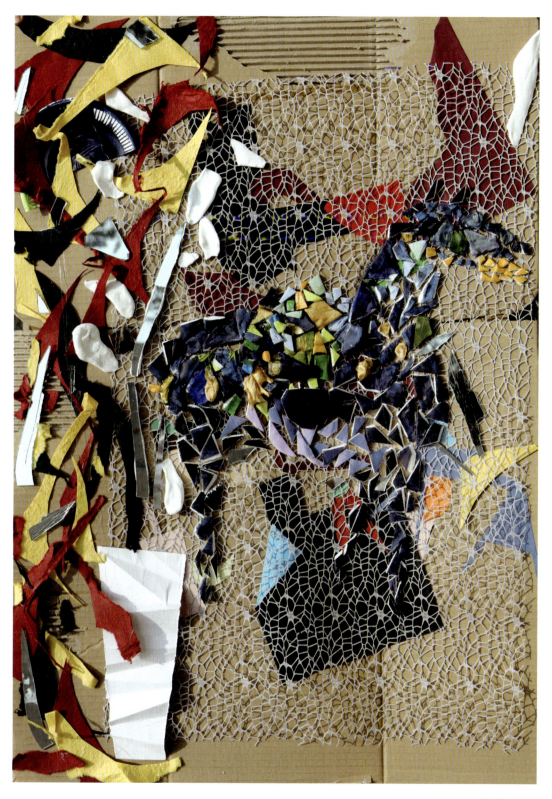

廖天慈

静物教具提供的只是参考，学生们都在校内，对于材料的选择并不多样，材料本身也没有高低贵贱，它的价值在于如何更有意思地使用。由它引起的联想进一步发挥，才构成了现在的画面。

学生作品

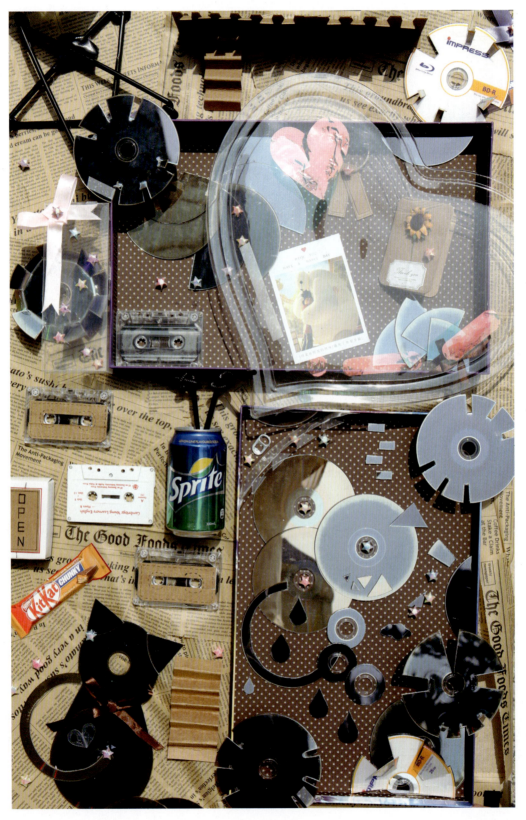

刘潼

光盘、易拉罐、磁带、塑料盒、报纸等,不同的材料有不同的意义,也给人以不同的联想。用这些材料拼贴组成了新的画面,是认识的改变,是对艺术看法的改变。

学生作品

孟露

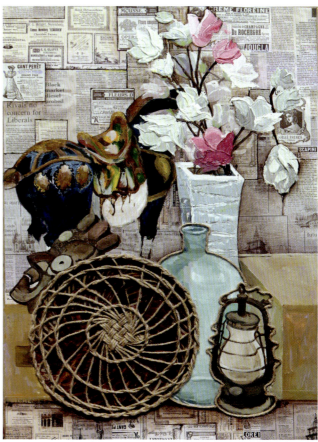

孟露

面对静物用不同的角度去探讨，换种思维方法会出现意想不到的结果。

画室的画架放在一起，看上去有有秩序的形式感，是点线面的组合。

韦云

学生作品

李涵乔

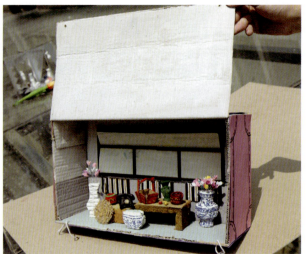
李涵乔

王莹

王婧童

不再局限于平面的绘画性的表达，由静物教具引申开来制作而成的立体造型，尝试多种可能性，也充满了情趣。学生乐在其中，这样的作品有什么不可以的呢？

学生作品

杨未豪

李月欣

唐睿

唐睿

材料都是学生比较容易找到的生活、学习中常用的物品,如何使用这些材料来表现自己的想法,并从中找到乐趣,还是要下一番功夫的。当然结果有时也是令人惊喜的。

学生作品

韩艳丽

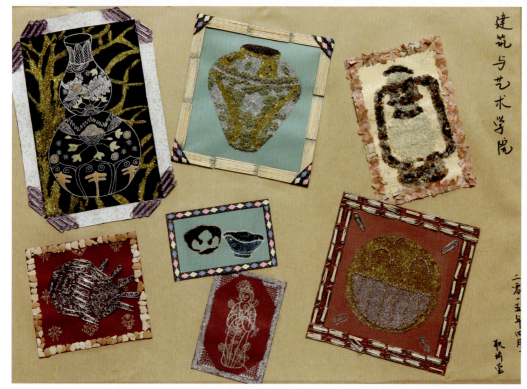

耿琪莹

　　用曲别针、牙签、铅笔屑、塑料颗粒等材料去表现制作课堂上的静物，这些材料极易找到，重要的是要有意识地去寻找和发现，还要想好如何将其转换成有意义的画面。

学生作品

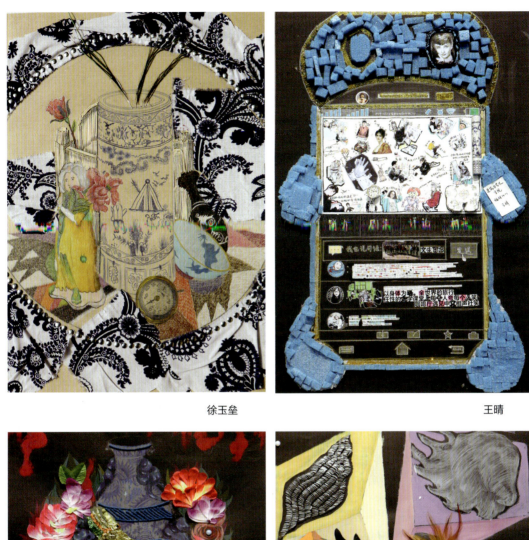

徐玉垒

王晴

唐少婧

石月乔

学生们的探索和尝试虽显稚嫩，但重要的是实践过程，其中常会显现出青春的火花和涌动的活力，或许某一粒种子今后能发芽长大呢！

学生作品

　　以葫芦为依托材料,将静物中龙的图案画在其上,加上一些时尚品牌的标志。如果两者结合得更强烈,再加些色彩,可能更有意思。

李文

　　画扇面是中国传统绘画的一种形式,用水粉画的方法在课堂做静物写生,可以点赞。

学生作品

刘雅曦

　　用铅笔对机器做写实的描绘，与塑料袋、报纸、画报等的粘贴方式形成对比。前面绷直的毛线和后面的皱褶肌理使作品有了更强的力度。材质的表达能看到艺术表现的更多可能，也启示我们以更开阔的视野进行学习和探讨。

学生作品

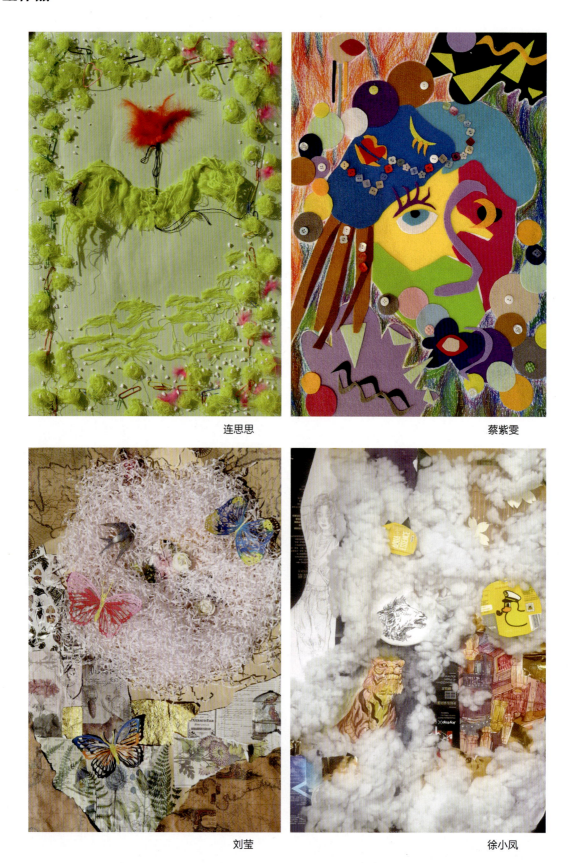

连思思　　　蔡紫雯

刘莹　　　徐小凤

　　由于疫情原因，课程采取了线上教学的方式，老师无法面对面对学生进行指导，我们鼓励学生可以从家里的环境和一些材料里去寻找灵感，很多东西都是自己很熟悉的，尤其容易忽略，仔细观察一定能有新的发现、新的惊喜。

学生作品

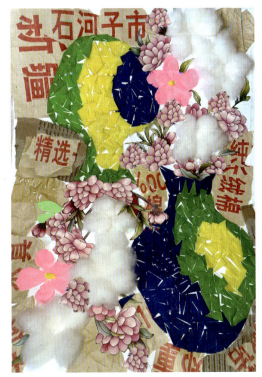

张鑫洋

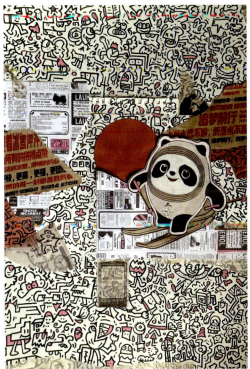

孟新佳

戚竟戈

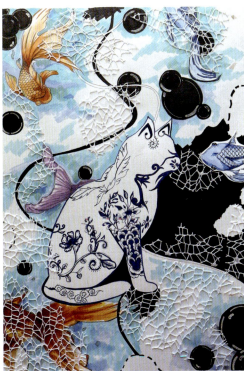

谷宛昕

家里的环境、家里的宠物，还有对时事的关注，如冬奥会吉祥物、新疆长绒棉等内容和题材，都可以作为创作的元素。要训练善于发现的眼睛，一定会有更多有意思内容可以表现，材料的表达也有多种可能。

学生作品

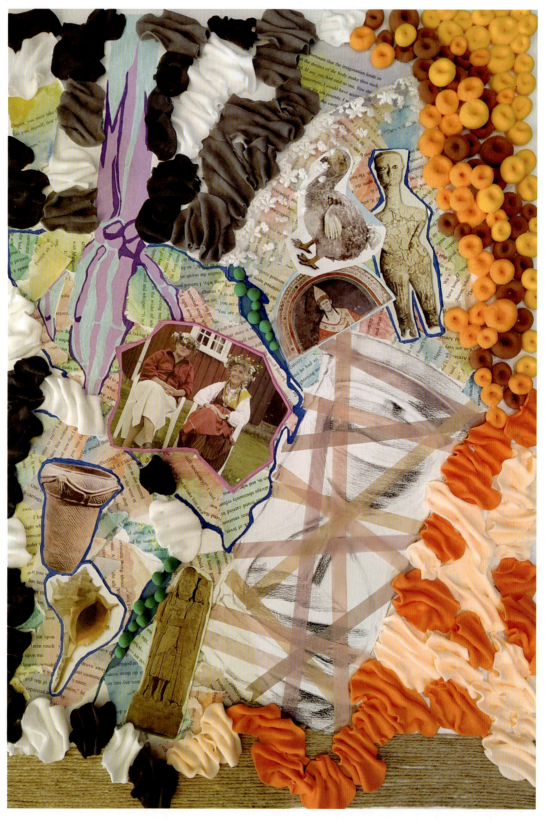

蔡紫雯

学生在家里寻找材料而引起的灵感。有照片拼贴、有实物、有手绘，将不同的材质组合形成丰富的画面，是需要下功夫的，也是没有标准答案的，取决于每个人的艺术素养。

学生作品

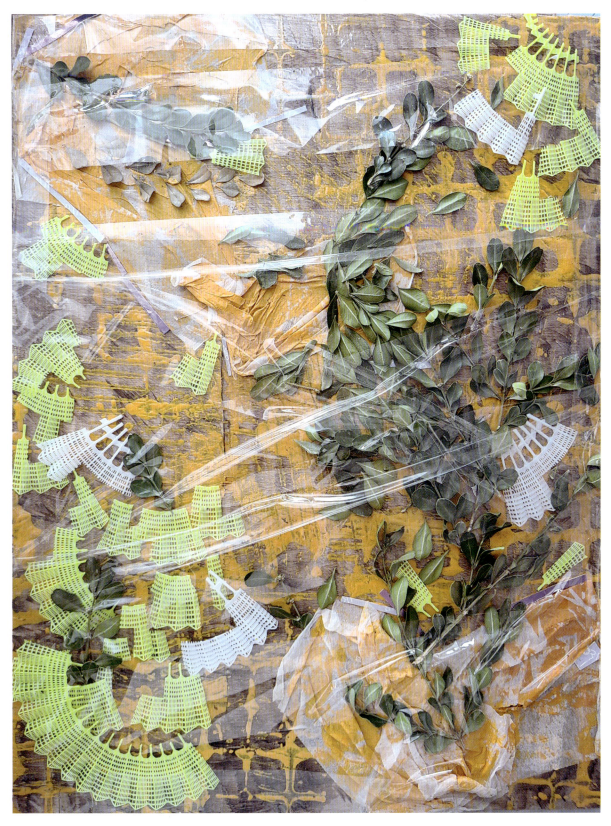

戚竟戈

　　家里的一些常用的东西或一些废弃物，如保鲜膜、塑料袋、花的枝叶，还有其它一些不太重要的东西，不分贵贱，不分好坏，只要你运用得恰当，都会有新的内涵、新的美感。

学生作品

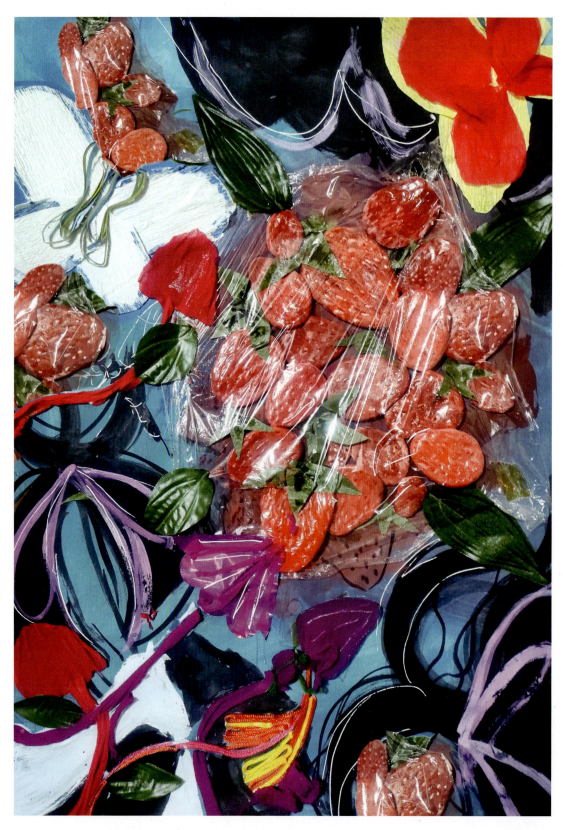

白婕

把制作和绘画结合起来，使画面又有了新的感觉。同样是草莓，用另外一种材料来表达的时候，画面又有了不同的含义。学生的尝试有需要改进的地方，但是有闪光的亮点就应该鼓励。

学生作品

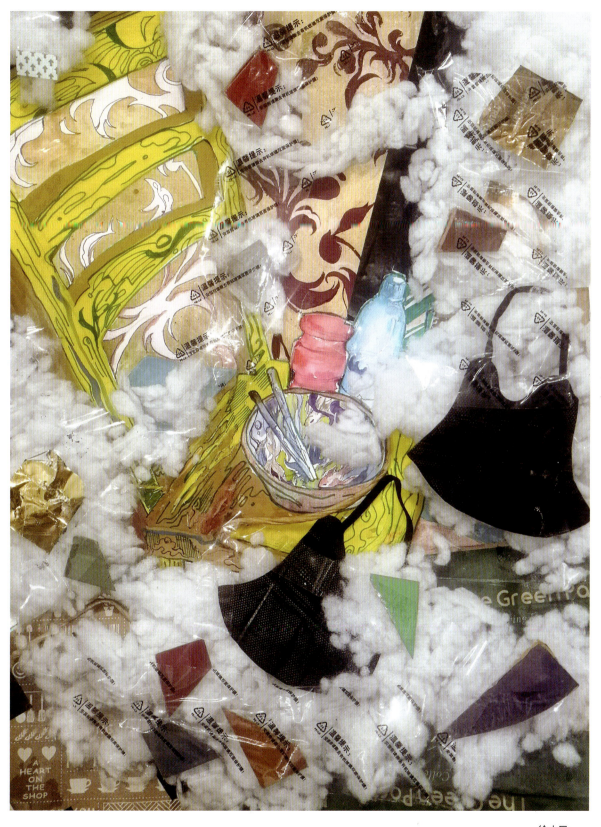

徐小凤

　　材料之间不同的材质形成不同的视觉效果,柔软的化纤棉、透明的塑料包装袋、绘画的效果等,这些结合起来形成丰富而有变化的作品。

学生作品

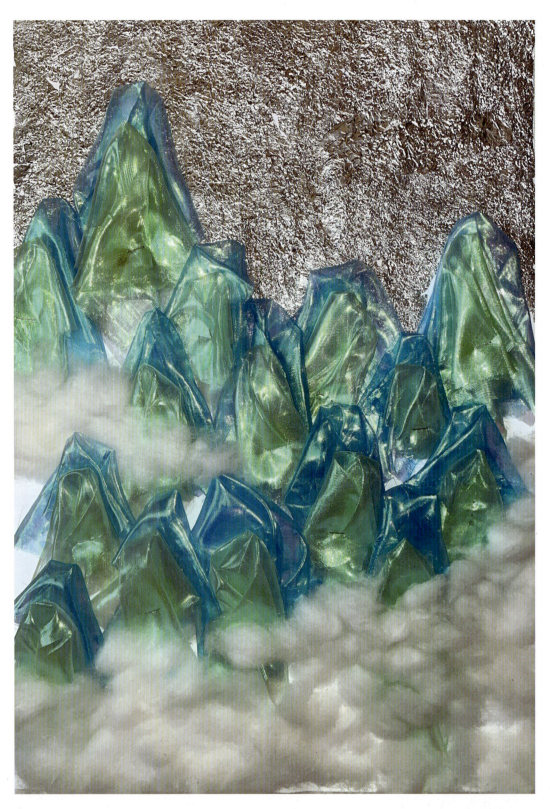

张鑫洋

用蓝、绿色的塑料袋做成群山的造型，化纤棉如飘动的云，钢丝为背景，画面犹如中国的青绿山水画，是换一种方式来表现对传统文化的解读。当然山的造型和疏密关系还可以做得更加讲究，云也可以做得更加飘逸。

学生作品

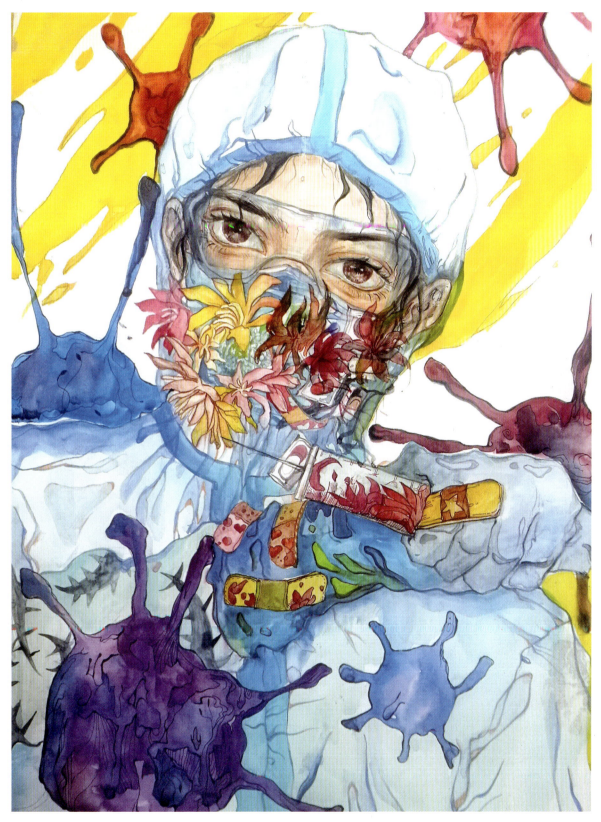

徐小凤

人类与疫情的抗争一直也没有停止。抗疫的作品表达了对于疫情和对人类生活更深切的关注，在艺术表现上尽可能尝试更多的表达方式。

学生作品

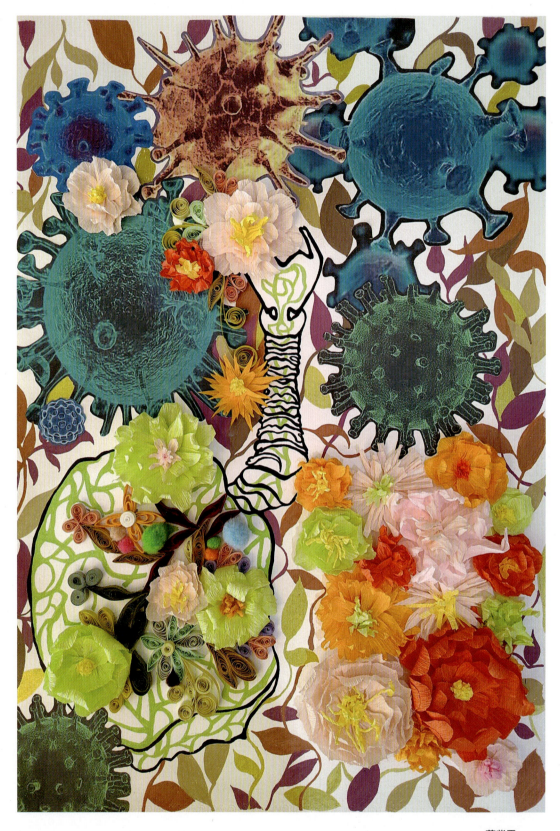

蔡紫雯

单看新冠病毒的造型本身也具有一定形式感,把这个符号化的造型和花卉放在一起,也是提醒人们,它跟现实中的花卉给人的那种美感性质完全不一样。

学生作品

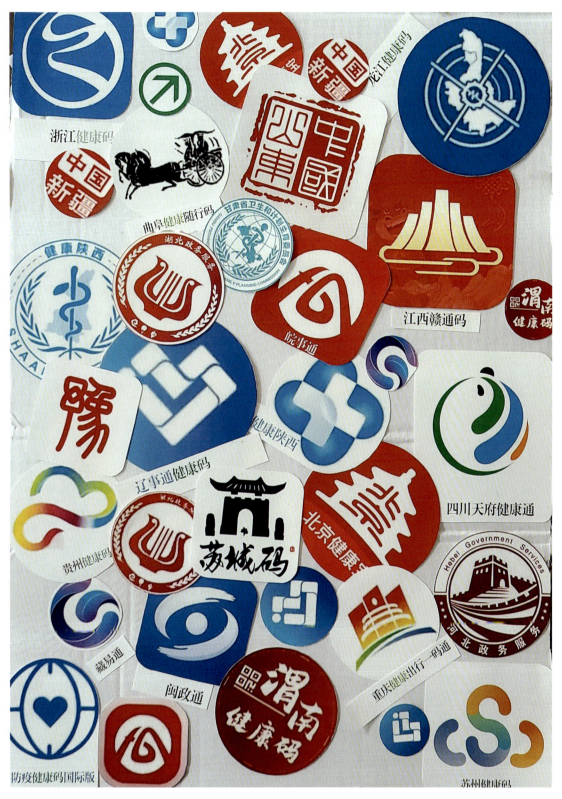

戚竟戈

把各地不同的健康码放在一起是非常有意思的创意,这是特殊时期的一种图形符号,也是抗疫过程真实的记录,确实具有一定的意义。如果能搜集更多,组合成更有意思的图形,粘贴制作更加讲究,效果会更加完美。

学生作品

周冠霖

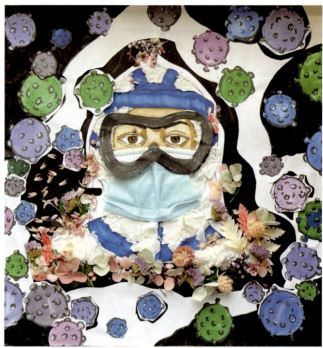

谷宛昕

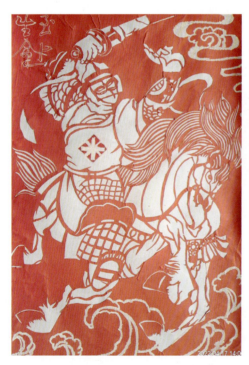

赵俊

张鑫洋

"大白"医护和志愿者们的辛劳，世人皆知，他们正面凝视的眼神，令人难忘。传统门神在这换成了一个拿着大针头的医生和病毒进行斗争。疫情时期各种不同的标语，一定会给人们留下难忘的回忆。

风景创作设计

一、课程内容

到有特色的某地进行十天以上的写生，用速写和色彩的方法进行大量写生，并深入了解当地的民俗习惯、建筑特点等，搜集资料，为回校的创作做好准备。

二、作业要求

一至两张（件）平面或者立体的作业。

三、课程目的和要求

进一步强化创造性思维和设计意识的培养。通过作业，一方面表现具有当地人文和自然景观的内涵；另一方面表现独特的个人感受和思考。作业可以是平面绘画性的，也可以是立体的，材料和技法可以多样化。

把几个同学的合影用手绘插画形式画出，又用徽派建筑中典型结构画成相框的效果。画面清新别致，比一幅照片更有情趣，很有韵味。

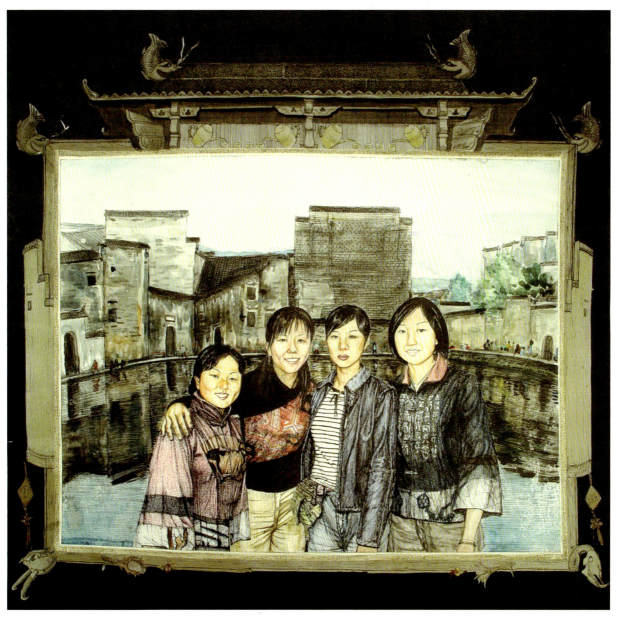

白国凤

风景创作设计课是设计色彩写生中的重要课程。该课程先是到某处有特色的地方住下来，对当地建筑环境、人文环境、民俗习惯进行深入的了解体验，进行大量的写生作业，并从中体悟自己独特的感受，同时开始搜集多种素材，为回校的创作做好准备。

结合美术史，给学生讲解风格流派演变的过程，以历史性的角度看待艺术中的问题。绘画是美术中的重要形式，但它不是唯一的。利用多种材料，从平面到立体，多种形态的作品都可以去做，作品样式没有高低贵贱之分，有的只是在自己的作品中尽可能充分地表达。

以下这些学生作品都是回校后创作的。风景创作设计课是美术基础课最后阶段的课程。学生们经过了设计素描写生、设计色彩写生的学习，通过静物、人物、人体等内容的练习，到现在已经熟悉了教学思路。从作品中可以看出，学生的观念更加开放，思路更加活跃，作品的面貌也更加丰富。不同的学生对同一处风景会有不同的感受，鼓励他们用不同的手段去表现独具个性的审美感受。当学生的创作潜力被挖掘出来，展现出来的美是惊人的。教师要不断挖掘学生这种创造力的潜能。

学生作品

丁华斌　指导教师：苏旭光

灵感来自皖南典型建筑：牌楼。用金属焊制而成，造型简洁、概括。

第四章 创造性表现·想象发挥

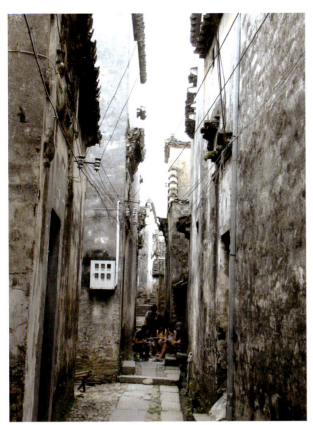

安徽黟县宏村、西递村以明清时期民居建筑群保存完好而著名，那里还有精美的木雕、砖雕等，构成具有浓郁地方人文特色的景观，也折射出祖国悠久而灿烂的传统文化。宏村、西递村在2001年被联合国教科文组织列入"世界文化遗产名录"。该地吸引着大批的艺术学校学生来写生。

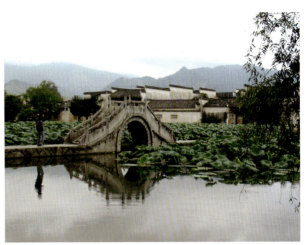

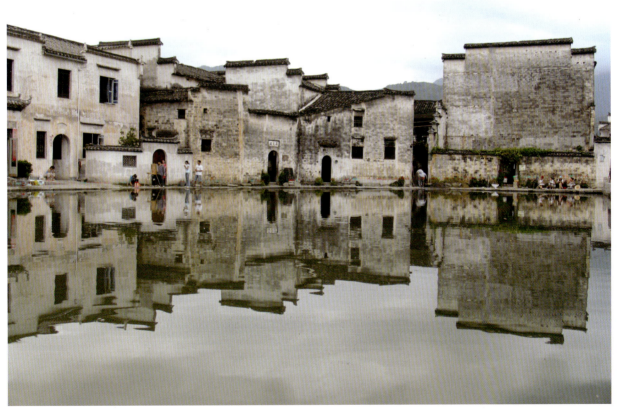

宏村风景

学生作品

傅瑜　指导教师：张立

宏村街巷中有一水车，该作品得灵感于此。在矿泉水瓶上涂满银粉，做成水车造型，勾起人们对宏村的记忆。

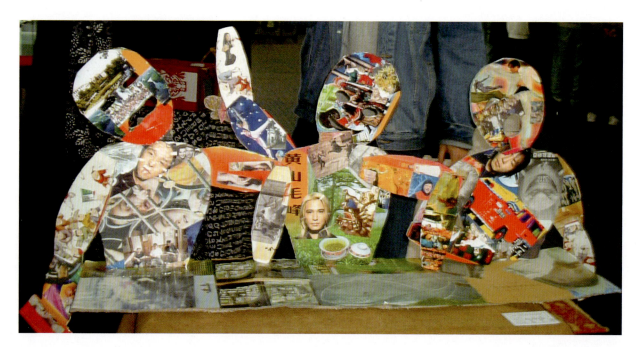

宋莹　指导教师：张立

不一定只对当地景物感兴趣，学生们自身也是整个大景观中的要素，从中展现出的时尚潮流正和古朴环境形成对照。

学生作品

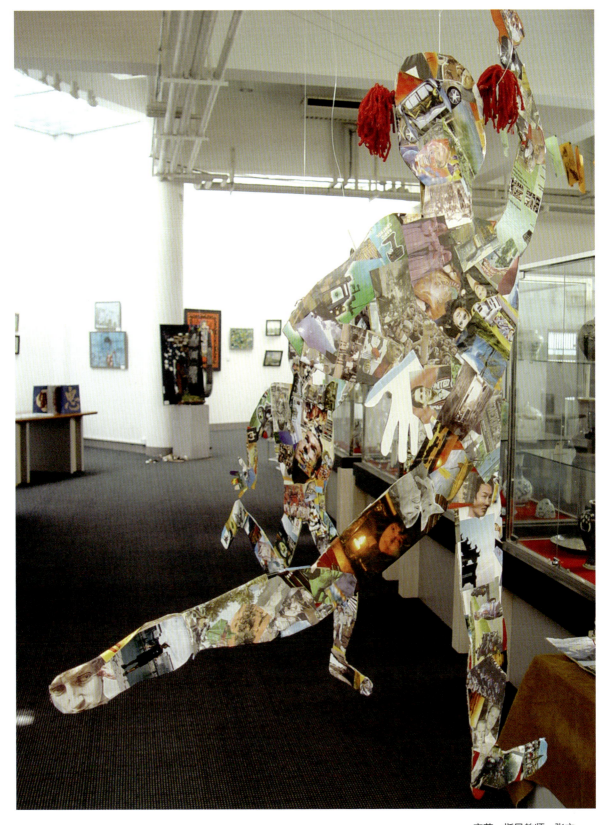

宋莹　指导教师：张立

　　打蚊子一定是在宏村那段生活的记忆之一，把它用纸板做成剪影的造型，上面贴满画报、图片、照片等。将来也许会引起对那段时光的回忆吧！

造型·创意·表现

学生作品

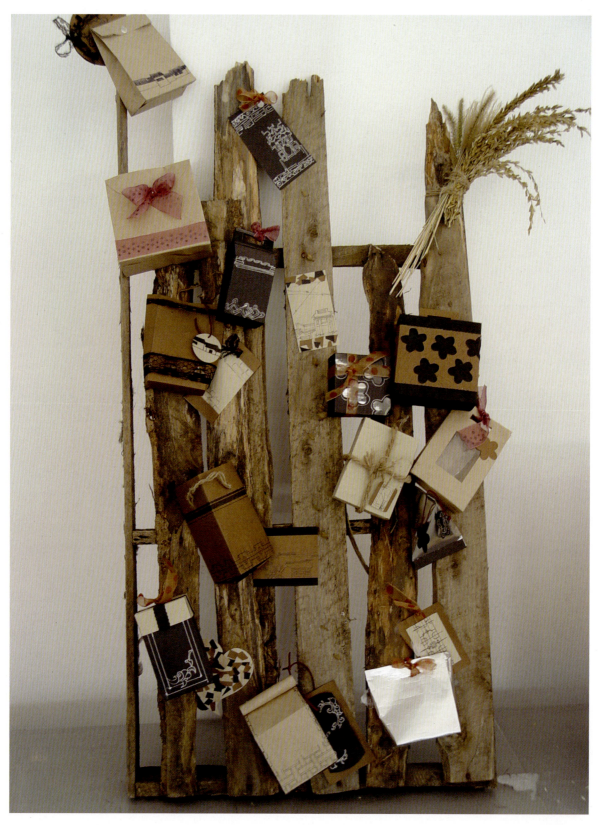

赵青

　　一个个牛皮纸做的口袋和纸盒，上面画有当地的速写和图案，把它们挂在木板上，也像一个个小小的礼物，记载着对宏村的留恋和回忆。

学生作品

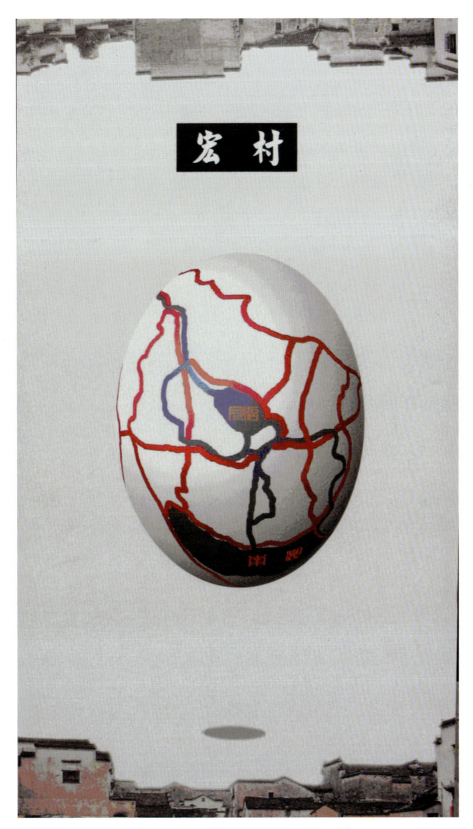

王伯森　指导教师：张立

中间椭圆蛋型上绘有宏村水系图，上下相反的民居造型似水上实景和水下的倒影，简洁、空灵、朦胧，颇具江南气息，也像一幅招贴设计。

学生作品

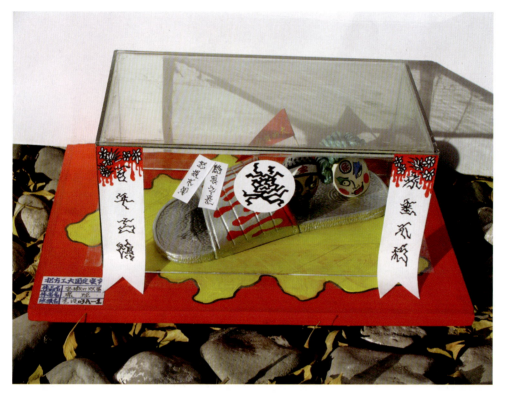

琚珑

古老的传统对年轻人来说,有可能是诙谐和轻松的,正因为年轻才没有沉重的包袱。

何睦

尝试着用蜡融化后的肌理来表现古墙斑驳的效果,也是对古老山村的记忆。

学生作品

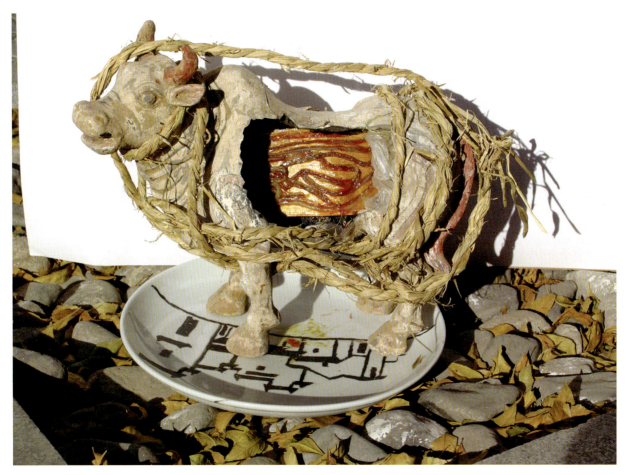

牛琪　指导教师：张立

宏村的整体建筑规划似牛形，水系似牛肠，还有"牛胃"月沼。该作品用陶牛更是点明主题，使宏村和牛的联想更加直接。

玻璃盒中的造型灵感都源于当地民居。整件作品晶莹剔透，留下的是尘封透明的记忆。

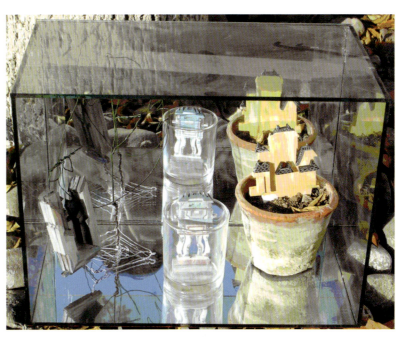

张娜　指导教师：张立

学生作品

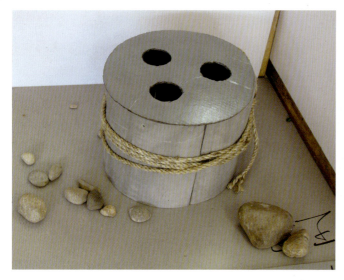

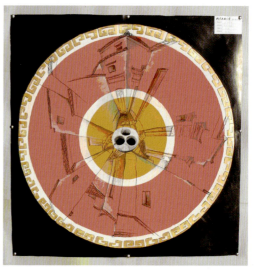

王奥　　　　　　　　　　　　　　　　　　尤磊　指导教师：张立

　　两件作业都是取材于当地一口井的三孔井盖给他们的印象。一件用瓦片组合，单纯简练；一张用绘画表现，用线造型的徽派建筑画于当中，画面更综合。

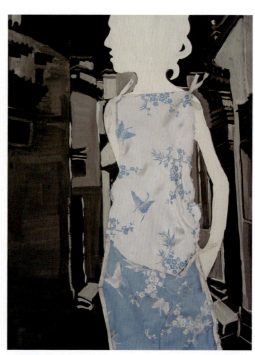

王娜　指导教师：张立　　　　　　　　　　　　王奥

　　左边这张用布贴的方法，整体造型为半月潭"月沼"的形状，小碎花布和淡雅的色彩表现了江南的回忆。右边这张还是用布粘贴出女孩的花裙子，色调和情调令人沉浸在回忆中。

学生作品

简单的色彩,流动的笔触,单纯朴素的情调,映射出对江南的留恋。对年轻人来说感受也可以是多姿多彩的,充满了色块和线条交织的组合,像有节奏的乐曲。

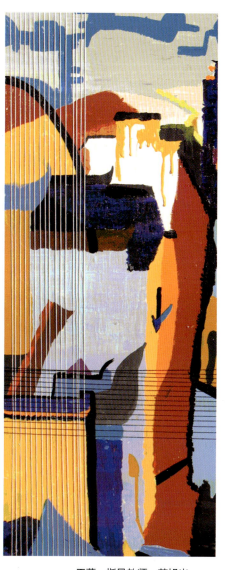

袁微溪　指导教师:孙静远　　　　　王薇　指导教师:苏旭光

在竹帘上用烙铁烫、烧、熏、烤等方法,做出抽象化的斑驳陆离的效果,去追寻古老文化的遗痕。

朱文敏　指导教师:苏旭光

学生作品

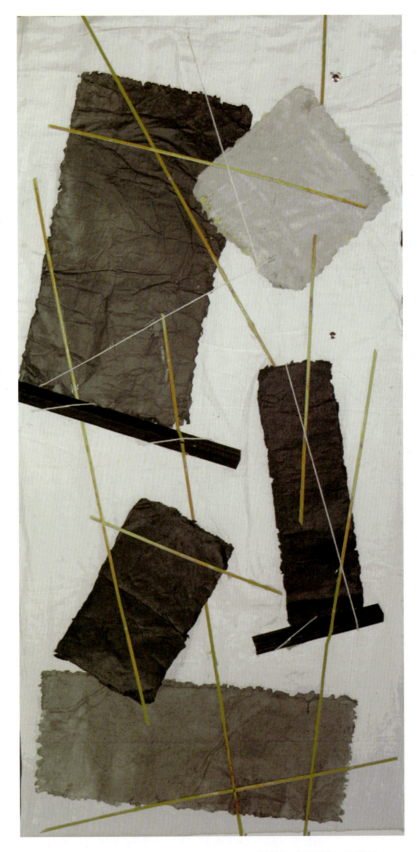

袁微溪　指导教师：孙静远

对江南民居最直观的色彩感受就是黑白灰，是色块和线交织的组合，纯粹、简洁、素雅。

学生作品

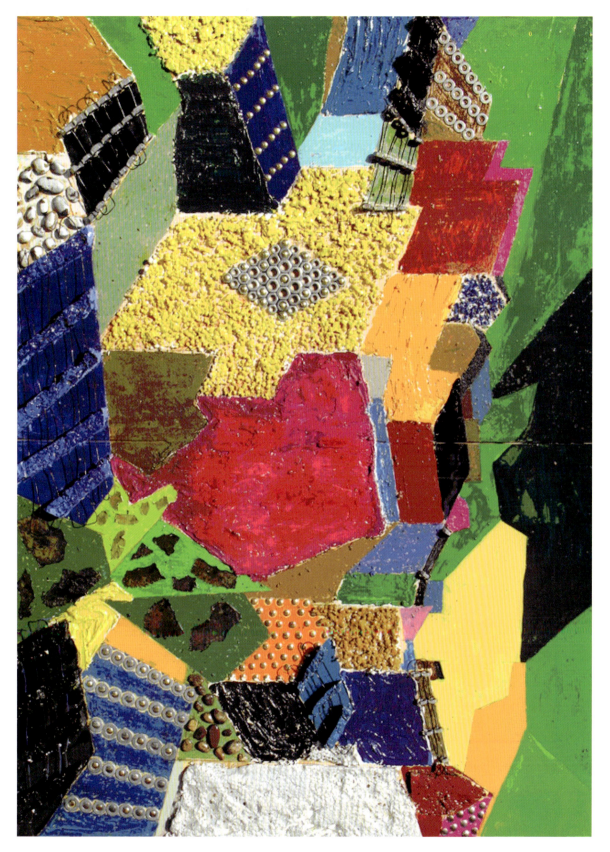

张培侃　指导教师：苏旭光

江南是古朴清稚的，但年轻人的感受是多彩的，画中的一切就充满了色彩的斑斓。

学生作品

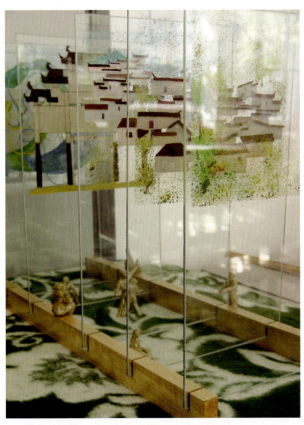

每块玻璃上都画着徽州不同特点的图形，从不同角度去看，都是重叠的不同图像，作品充满了情趣，交织了回忆和梦。

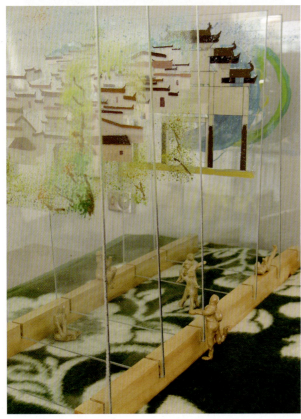

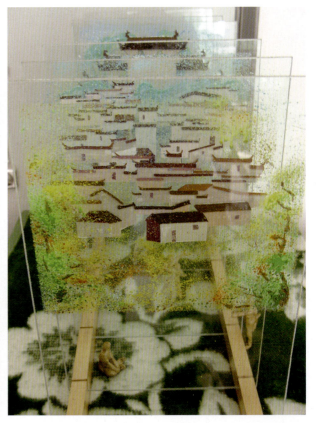

韦云

学生作品

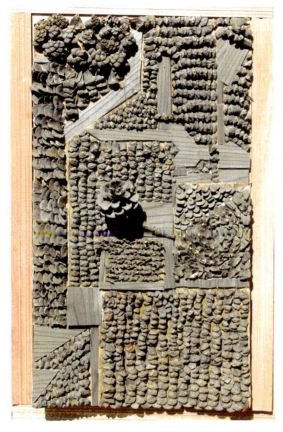
申珂　指导教师：段建伟

孔政

用松果掰碎后排列粘贴，构成屋顶瓦片的造型，使人一眼认出当地建筑的特点。徽派建筑的侧面贴上了全班同学的照片，构思有意思，制作应更精致。

用五谷杂粮粘成徽派建筑的画面，材料选择比较有亲近感。如果色彩之间再多些混合，效果会更丰富。

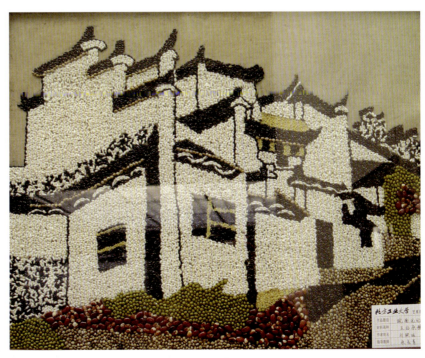
刘照旭

学生作品

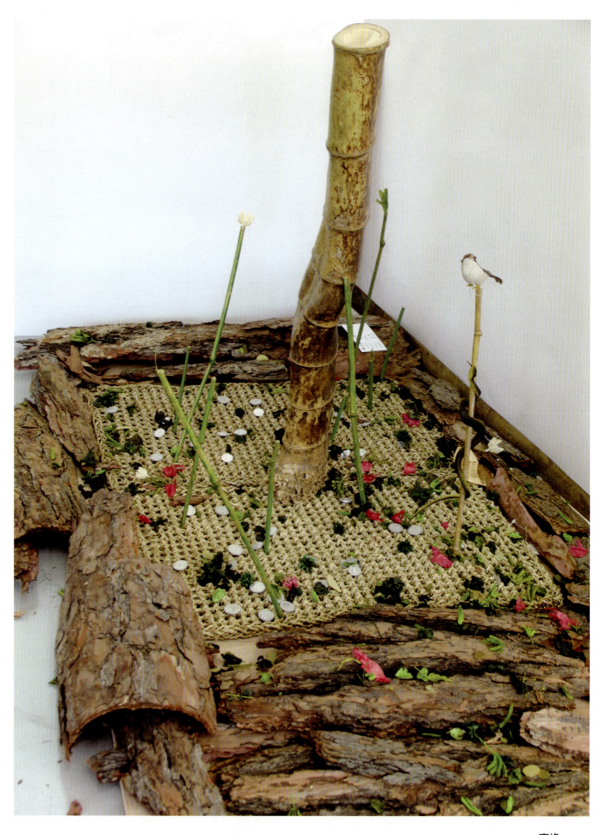

高峰

巨大的竹身虽然扭曲但仍显示出旺盛的生命活力,小鸟和蛇都表达了对生命的赞美。竹子是从当地带回来的,直接用在了创作当中。

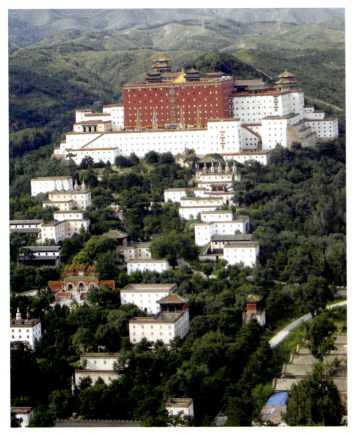

承德避暑山庄是我国现有最大的园林。由于夏季清凉宜人，过去它曾是清朝皇帝夏日避暑和处理政务的地方。湖区建筑大多仿照江南的风格。

坝上草原以其辽阔草原美景，蓝天白云，令人顿觉开朗，清新的空气中能闻到嫩草的清香。

学生作品

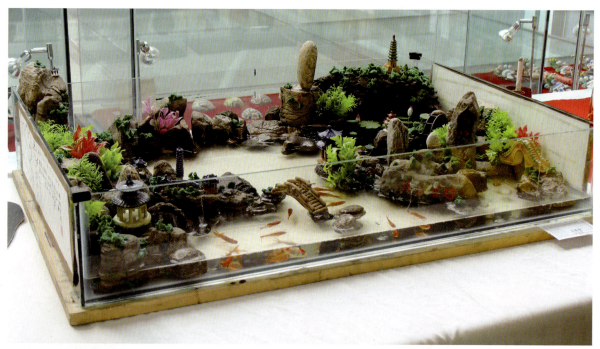

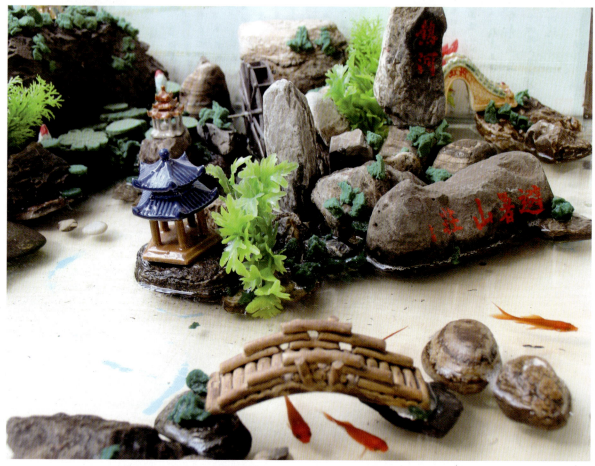

汤耀辉

 这件作品可以说是装置，又可说是盆景，归到哪类不重要，它首先是一件作品。表现了作者对避暑山庄景观的印象，有山、有水、有植物、有活的小金鱼，有情趣在其中。

学生作品

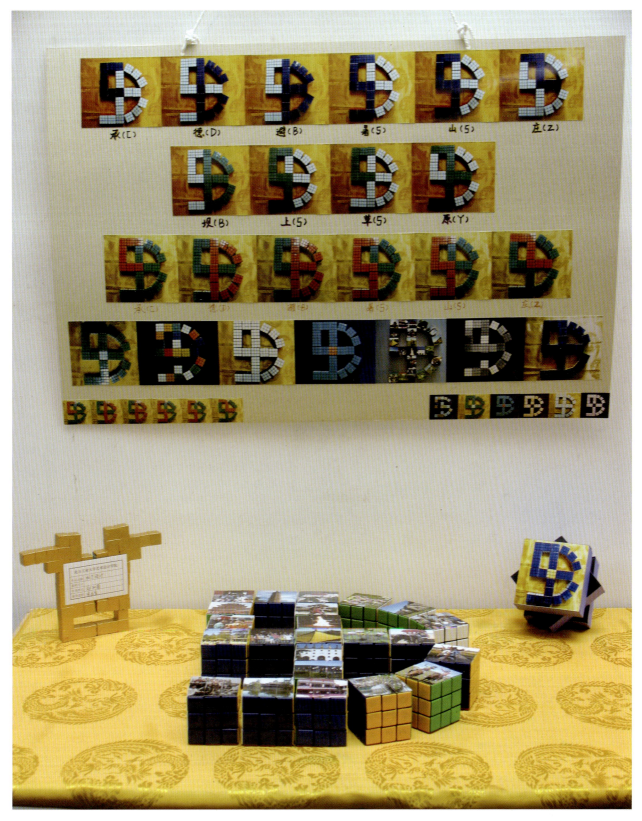

郑丽萍

这件作品是用魔方摆出的造型,上面又用色彩区分开来,形成"承德避暑山庄"和"坝上草原"的拼音字头,着实下了一番功夫。

学生作品

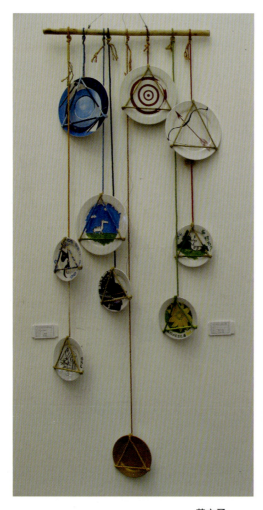

黄文勇

彩绘的挂盘，上面画的是印象最深的图形和感触。

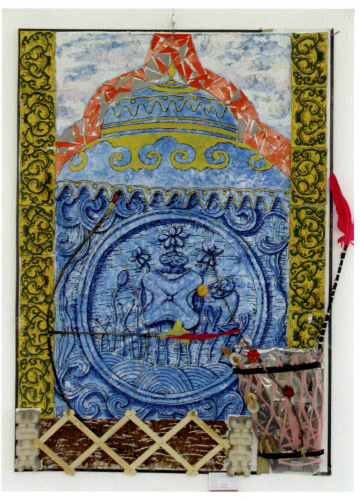

作品以手绘为主，含蒙古包的造型和民族图案纹样，凸起的弓箭的造型和平面化图案形成对比。

杨倩

心形挂饰中心换成了睡莲的造型，使人一下想到了避暑山庄的荷花和睡莲。

学生作品

丁发荣

美丽的草原古时也曾是血腥的战场,作品象征性地表现了对古代战争的感叹。

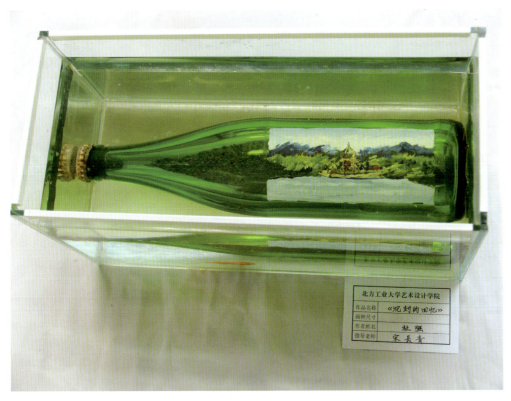

杜强

将一段经历留存起来,将记忆凝固于其中。

学生作品

自己制作了一个蒙古包的造型，上面画满广告。民族传统习俗成了商品经济的卖点，传统观念与现代观念之间形成新的融合。

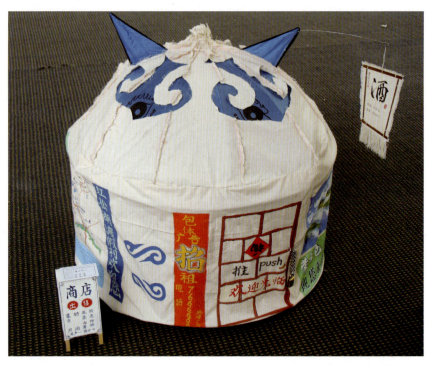

宋洪金

辛少杰

避暑山庄是皇家园林，其建筑给作者的印象是沉稳的土红色和皇家气派。

学生作品

作者制作了一套有避暑山庄特点的笔、墨、纸、砚等文具,整体风格有浓郁的传统和皇家风格特点,是设计,更是有实用性的作品。

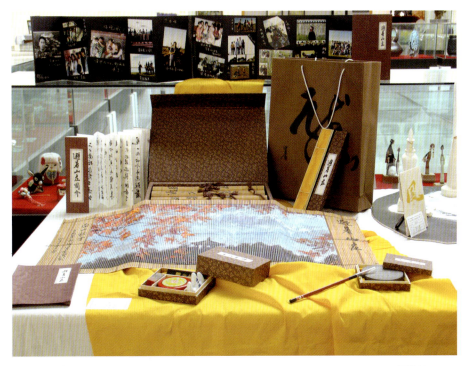

罗贤金

三方印分别刻有"避""暑""山"的篆字,而"庄"字则刻在木头上。朱红印章表现对传统文化的依恋。

周全

学生作品

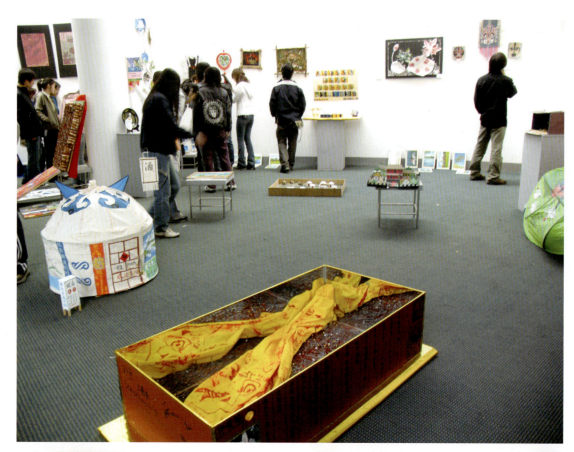

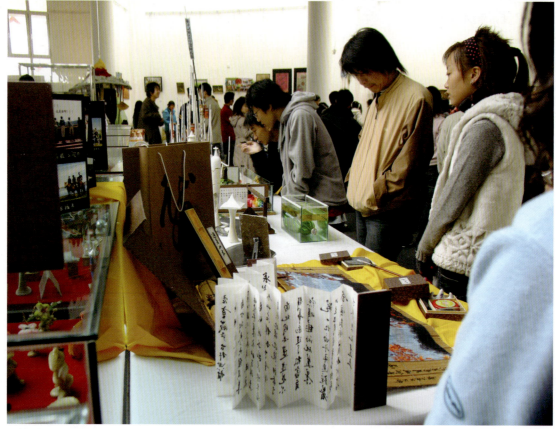

学生作业展览的现场，不同的作业摆在一起，形式多样，大家流连于作品带来的情趣和回忆之中。

本课程的教学思路，即首先对物象进行客观的再现性描绘，这个阶段注重理性的分析；然后对物象做主观性表达，从中寻求突破点；最后面对物象做创造性表现，充分发挥想象，利用多种材料，最终使作品更具独特的审美价值。

本课程以写生为起点，以绘画性作品为主，到后来形式可以多样化，可以用水粉、油彩、水彩、彩铅、淡彩等多种工具，还可以用拼贴、复印、拓印、刻痕等方法，更可以超越平面走向立体的、装置性的、多媒体的、观念的、行为的等多种形态的艺术创作。作品形态没有高低之分，无论是绘画还是雕塑或装置等，有的只是作品自身是否完善、是否更具创造性精神的探索。我们力图使学生的作品不只是技艺的练习，而是让他们意识到，创作学习要和现代艺术与当代文化思潮的脉搏相联系。

艺术的价值就在于其反映了所处时代的典型特征和意义，就像一面镜子反射出时代最具精神价值的思想观念取向，并创造性地拓宽了人们对世界的认知角度，改变了人们的视觉方式，同时对未来具有前瞻性和引导性，这样才形成留存在美术史上的意义。我们引导学生，让学生从艺术的本质去思考，从更宽阔、更深入的角度去思考，技术性的事情只是艺术中的一个重要层面，还有其它更多的问题要去想、要去做。虽然学生的作品有很多不成熟和幼稚的地方，但我们仍然鼓励他们大胆地去做各种尝试，创造性劳动的"失败"比保守的"成功"更有意义。我们认为，基本功和创造不是一对天然的矛盾，过去经常提到的一种观点：即只有把基本功练好，尤其是只有把写实的功夫练好之后，再变形去创作，再做其它实验。我们有前期的课程，大量的写生作业，也非常强调写实的重要性。我们认为写实训练是我国美术教育的一个优势，但这并不是唯一的，毕竟我们生活在21世纪，是信息高度发达的时代，视野更加开阔，要以发展和宏观的角度看问题。我们希望在写实的基础上进一步扩展，延伸至对诸多艺术形态的探索。

艺术的概念千百年来一直是人们探讨的话题，人们对艺术的探索也在不断演变，美术教育也在不断变化和发展，美术的形态多种多样，美术教育也不应该只是一种写实的模式。我们应该在更宽阔的背景上以更加开放的态度去看待艺术，看待美术教育，看待造型基础教学。

概括起来说，造型基础课程就是要培养学生的创造性思维，并融合设计元素，以便与将来的专业设计自然顺畅地衔接。

当然所有这些认识都需要我们踏踏实实地探索实践，一点点地推进造型基础教学的发展。

参考文献

[1] 赫伯特·里德.现代绘画简史[M].上海：上海人民美术出版社.1979.
[2] 宋建明.设计造型基础[M].上海：上海书画出版社.2002.
[3] 宋建明.色彩设计在法国[M].上海：上海人民美术出版.2002.
[4] 周至禹.思维与设计[M].北京：北京大学出版社.2016.
[5] 周至禹.设计基础教学[M].北京：北京大学出版社.2016.
[6] 周至禹.艺术设计思维训练[M].北京：高等教育出版社.2012.
[7] 伊顿.造型基础[M].北京：北京科学技术出版社.2021.
[8] 伊顿.色彩艺术[M].北京：北京科学技术出版社.2021.